立即上手 第一本 ComiPo! 中文解說手冊

漫畫製造機

NTRODUCTION

2010年12月15日所發售的『COMI PO!』，如同它的標語「就算不會畫圖，也能輕鬆製作漫畫」一般，讓其使用者可以簡單製作漫畫，使它一口氣成為高人氣軟體。

只要到網路上的圖像網站或推特進行搜尋，就可以知道用『COMI PO!』製作漫畫的人一天比一天多。將本書拿在手中的讀者，或許也有人已經正在使用這個軟體。

不過就算漫畫的繪製工程變得輕鬆又簡單，漫畫還是有它應當遵循的「演出手

超簡單 ComiPo! 漫畫製造機
ComiPo! COMIC PRIMER

法」，並不是只要將框格填滿就好。

相信在『COMI PO！』的使用者之中，也會有人希望可以繪製「更有魅力的漫畫」，以及「讓漫畫的表現手法登峰造極」。

本書將為這些使用者更進一步的介紹『COMI PO！』的用法與玩法。

其主要內容將是訪談各位著名作家。請第一線的漫畫家與多方知名人士們實際使用『COMI PO！』，並分享使用後的感想。除了刊登當時實際製作的漫畫之外，也會請他們一併講解其中的獨門絕活。

另外也請『COMI PO！』的製作者田中圭一老師為我們講解「漫畫演出的法則」，以職業級的表現手法、演出手法為目標的讀者，請務必要拿來參考。

而本書附錄的CD-ROM收錄有山本直樹老師的背景集，當讀者想要讓自己的表現手法更上一層樓的時候，其中所保存的資料一定可以發揮功用。

當然，為了才剛接觸『COMI PO！』的讀者，我們也會詳細說明『COMI PO！』的基本操作。只要依序閱讀本書，就可以學會其基本用法跟各種應用技巧。

在此由衷希望本書會是各位對『COMI PO！』「更樂在其中的契機」並成為所有人製作漫畫時的助力，這將是我們最大的喜悅。

編輯部

超簡單 ComiPo! 漫畫製造機
ComiPo! COMIC PRIMER

CONTTENTS

CONTENTS

PART 1

How to use ComiPo!

『COMI PO！』的使用方法

只要記住『COMI PO！』的用法，
任誰都可以輕鬆製作漫畫。
這個單元我們將來講解基礎中的各種基本技巧！

開始使用『COMI PO!』

我們將在此說明『COMI PO!』是個什麼樣的軟體，它為何能夠讓你簡單又輕鬆的製作漫畫。
同時也會說明安裝軟體的流程，接下來將要使用『COMI PO!』的人也請不要錯過。

01 用『COMI PO!』來輕鬆地製作漫畫！

只要組合素材馬上就能製作漫畫

基本上只要組合角色、背景、對話框，以此來領填滿框格，馬上就能完成漫畫。也就是說只要有創意，就算不會畫圖也能製作漫畫。

在此介紹『COMI PO!』為漫畫製作流程所帶來的革新性。

『COMI PO!』最大的強項，莫過於不會畫圖也能製作漫畫這一點。目前為止發表過許多漫畫用的製作工具，但理所當然的全都必須由使用者拿起筆來，在繪圖板上畫圖。而『COMI PO!』不但無須繪圖板，也完全不須要拿起畫筆。只要將角色放到準備好的框格內，加上對話框與漫畫符號，即可完成漫畫作品。另外也能配合自製的背景或收錄的服裝跟角色，表現範圍極為多元。也就是說只要有『COMI PO!』這單一的軟體，任誰都能創作出充滿原創性的漫畫，可說是極俱革命性的製作工具。

02 一起來成為『COMI PO!』的使用者吧！

廠商名稱
ウェブテクノロジ・コム

價格
套裝版
建議零售價：9700日元（含稅）
下載版
建議零售價：6700日元（含稅）

使用環境

2006年之後所販賣的電腦
作業系統
日文版Windows
XP（SP3）32bit版
Vista 32bit版
32bit版　64bit版
CPU
Pentium4 2.0GHz 以上或同等級
記憶體
1GB以上
硬碟可使用容量
1GB以上
顯示器
1024×768以上的解析度
顯示卡
可對應DirectX 9.0c
VRAM
128MB以上
像素著色引擎（Pixel Shader）
2.0以上

套裝版量販店

アニメイト	http://www.amazon.co.jp/
とらのあな	http://www.animate.co.jp/
虎之穴	http://www.toranoana.jp/
有隣堂	http://www.yurindo.co.jp/
AHS ストア	http://www.ah-soft.net/
ジャングル	http://store.junglejapan.com/
PC零壱	http://pc01.co.jp/
トゥールズ	http://www.tlshp.com/
翔泳社	http://www.seshop.com/
AKIHABARA ゲーマーズ本店	http://www.anibro.jp/
京都国際マンガミュージアム	http://www.kyotomm.jp/

下載版可從此處購買！

DMM.com	http://www.dmm.com/
Vector	http://www.vector.co.jp/
ジャングル	http://store.junglejapan.com/
翔泳社	http://www.seshop.com/

STEP 01:Let's start ComiPo!

03

安裝『COMI PO!』！

05 安裝DirectX

必須要有「DirectX 9.0c」以上的版本，才能使用『COMI PO!』。若是所使用的電腦內沒有這個程式存在，可以在此進行安裝。

03 開始安裝

進行安裝時，COMIPO小妹會簡單說明『COMI PO!』的使用方法。對於「還不太清楚用法」的人來說，是值得一看的情報。

01 安裝畫面

產品下載完畢之後，馬上就可以進行安裝。在安裝畫面出現之後，點選最上面的「簡易安裝」即可。

06 DirectX安裝完成

同意「終端使用者許可協議」之後，就會出現這個畫面。點選完成，即可順利完成DirectX的安裝。

04 安裝結束

安裝結束之後會會進入到這個畫面。點選OK，並打開安裝的檔案夾，檢查是否有確實安裝完畢。

02 同意許可協議書

進行安裝之前，會顯示「終端使用者許可協議」。閱讀完畢之後點選「同意」，就會開始安裝流程。

03 啟動『COMI PO!』

『COMI PO!』的安裝作業到此結束。只要選擇想要製作的漫畫框格，馬上就能開始製作漫畫。

02 更新畫面

每次啟動軟體時，會確認是否有必要進行更新，若出現通知，請點選「更新」。同時會顯示更新內容，讓使用者一看就明白。

01 輸入軟體序號

在此輸入

首次啟動時，會顯示「輸入軟體序號／使用者登錄」的畫面。請在輸入軟體序號、使用者名稱、使用者郵件位址之後點選OK。

記住基本功能

在製作漫畫之前，首先要記住『COMIPO！』的基本功能。雖說可以憑直覺使用介面，但有沒有掌握各種機能還是有很大的不同。牢牢的記住就能得心應手！

01 記住主要視窗的排列方式

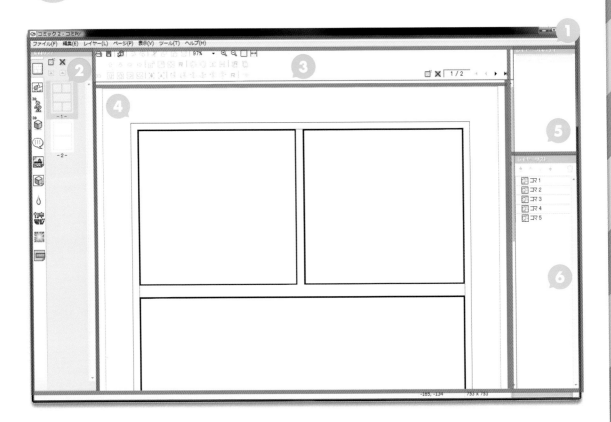

⑤ 圖層內容

可以改變角色與對話框等素材的屬性。可從此處變更角色的角度、姿勢、色彩。另外還可以變更邊緣的粗細與透明度。

③ 工具欄

儲存製作中的漫畫檔案，讓素材移動、放大、縮小、改變角度等等，此處有著與〔檔案〕〔編輯〕相關的機能。以圖標顯示作業機能，讓使用者一看就懂，不知該如何是好時，可以參閱這個工具欄。

① 主選單

有著〔檔案〕〔編輯〕〔圖層〕等各種功能，供使用者選擇利用。在〔檔案〕中可以開始新的漫畫或保存目前的漫畫，〔編輯〕可以對素材進行複製、貼上、消除。基本會在此處進行操作。

⑥ 圖層一覽表

讓使用者了解構成各個框格的素材。改變素材的順序，同時也會變更它們重疊的方式。一邊按住〔Ctrl〕一邊點選素材名稱，可以同時選擇複數的素材，一口氣進行複製或移動。

④ 編輯畫面

製作漫畫時，實際進行作業的場所。決定框格的位置後，將角色跟背景配置在此處。可以從選單跟工具欄來變更編輯畫面的顯示倍率，調整方便作業的大小。

② 素材一覽表

〔頁〕〔框格〕〔3D角色〕等等，所有素材都集中在此處。將素材從此處拖放到編輯畫面內，來構成框格內的場景。掌握好各種素材的位置，可以讓製作流程更為輕鬆。

02

查看素材一覽表

3D角色 ③

收錄了6人份的各色來提供使用。除了可以從此處進行編輯、使用，也可將自己製作的角色收錄到此。

框格 ②

在目前編輯的頁面內添加各種尺寸的框格，基本框格不夠用時，可以使用這項機能。

頁面 ①

可以確認目前製作漫畫頁數的一覽表。可直接移動到特定頁數，也可增加新頁數，或以單頁為單位來進行消除。

背景圖案 ⑥

道具圖像 ⑦

漫畫符號 ⑧

手繪文字 ⑨

效果線 ⑩

自製圖像 ⑪

頁面 ①

框格 ②

3D角色 ③

3D道具 ④

對話框 ⑤

背景圖案 ⑥

背景以校內的各種設施為中心，收錄了商店街、住宅區等風景，另外還有表現憤怒、喜悅的抽象圖。

對話框 ⑤

收錄了顯示台詞時不可缺少的對話框。除了可以選擇直寫、橫寫之外，還能選擇尾端的形狀。

3D道具 ④

文具與家電等等，收納了各種有用的小道具。跟角色一樣是3D，可以縮放與旋轉。

自製圖像 ⑪

可以讀取自製的背景或照片。用〔圖層內容〕中的〔濾鏡〕來加工成漫畫風格。

效果線 ⑩

收錄有集中線、閃爍、圓形、線形的效果線。可從〔圖層內容〕來進行操作，改變線的顏色。

手繪文字 ⑨

收錄有各種手繪文字詞等，可以表現出打擊、爆炸、感情的素材。另外也可以組合文字，來製作獨創的字樣。

漫畫符號 ⑧

收錄有動態跟感情等特有的表現方式。準備有衝突、靈機一動等標準性的素材與各種記號。

道具圖像 ⑦

收錄有2D的道具圖像。也準備有閃亮、花樣等裝飾框格用的花紋，以及可以用在背景上的素材與光影。

嘗試製作漫畫

記住基本功能之後，接著就讓我們實際來嘗試怎麼製作漫畫。在此將說明如何配置、移動角色，以及如何有效的使用對話框與背景。記住這些，你也能成為『COMI PO!』大師！

01 記住框格的基本組成

掌握圖層

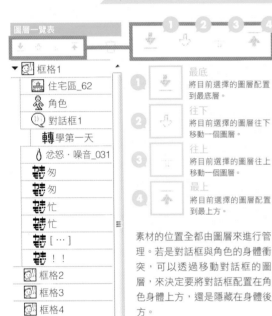

① 最底
將目前選擇的圖層配置到最底層。

② 往下
將目前選擇的圖層往下移動一個圖層。

③ 往上
將目前選擇的圖層往上移動一個圖層。

④ 最上
將目前選擇的圖層配置到最上方。

素材的位置全都由圖層來進行管理。若是對話框與角色的身體衝突，可以透過移動對話框的圖層，來決定要將對話框配置在角色身體上方，還是隱藏在身體後方。

構成框格的主要原素

① 3D角色

② 背景圖案

③ 手繪文字

④ 漫畫符號

⑤ 對話框

組合角色、背景、對話框來構成漫畫內的一個框格。這些素材的組合方式與增減，會讓漫畫的呈現方式產生很大的不同。加上漫畫符號跟手繪文字可以讓動作跟感情更加生動，只使用背景的框格可以成為表現上的一種「間隔」。仔細思考想要呈現的內容與感覺，來選擇使用的素材。

02 製作你的角色

03 儲存後使用

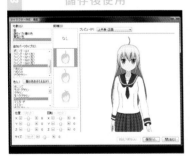

創造出喜歡的角色之後，請點選〔儲存〕來選擇〔存檔位置〕。儲存好角色之後，可以從〔3D角色〕的欄位內來選擇使用。

02 選擇部位零件

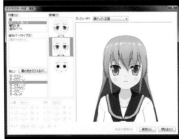

除了選擇各種類型的服裝跟臉型，還能變更髮型、髮色、瞳孔的顏色。也能追加眼鏡或靴子等小道具。

01 角色製作畫面

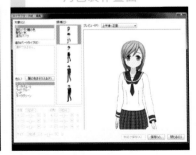

在『COMI PO!』之中，也可以創造屬於自己的獨創角色。請從〔主選單〕的〔工具〕中選擇〔角色製作〕。

STEP 03 : Let's create a COMIC!

03

配置角色

決定姿勢與角度

05　變更角度

想要改變角度時，可以拖放外框上下左右的〇來進行調整。也可以從〔工具欄〕中選擇往右旋轉、往左旋轉。

06　移動

拖放3D手把與外框之間，可以移動3D角色。從〔工具欄〕之中也可以移動3D圖層與3D角色。

00　變更角度

從〔圖層內容〕之中點選〔攝影角度〕，來改變角色的角度。可以從全身、上半身、俯視等數種不同的角度之中進行選擇。

04　縮放

移動外框的口，可以讓3D圖層放大或縮小。3D手把右上的口，則可以讓3D角色進行縮放。

01　拖放角色

從〔素材一覽表〕的〔3D角色〕之中選擇想要配置的角色，並拖放到框格內。如圖所示，調整成最佳大小後配置。

02　決定姿勢

從〔圖層內容〕之中點選〔變更姿勢〕，就會出現姿勢群集。從標示牌中選擇〔站姿〕或〔坐姿〕等類別，就會出現可供選擇的姿勢。

利用3D手把自由移動

03　上下左右旋轉‧移動

以滑鼠左鍵拖放手把中央的口，可以讓3D角色上下左右旋轉，右鍵拖放則可往上下左右移動。

02　上下旋轉‧移動

跟左右相同，以滑鼠左鍵拖放上下的〇可以讓3D角色上下旋轉，右鍵則可以往上下移動。

01　左右旋轉‧移動

用滑鼠左鍵拖放左右的〇，可以讓3D角色往左右旋轉。以右鍵進行拖放，則可以往左右移動。

04 製作一個場景

賦予表情

03 變更部位零件

可以從〔圖層內容〕的〔變更零件〕來改變臉部跟髮型等部位。也可以讓角色臉頰羞紅，或戴上眼鏡。

02 變更臉部角度

在〔圖層內容〕的〔變更姿勢〕中，可以變更頸部上下左右的方向與左右傾斜的角度。只要將推桿往左右移動即可，操作極為簡單。

01 選擇表情

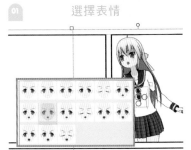

點選〔圖層內容〕的〔變更表情〕，就會出現表情群集。從「喜悅」等標示牌中點選類別，即可選擇相對應的表情。

加上背景

03 使用抽象背景

使用代表喜怒哀樂的抽象背景，可以加強角色的心理情境。依照不同的場面來調整使用。

02 調整遠近感

用背景來調整角色的遠近感時，可以移動背景，或是拖放藍框的口來改變大小。拖放藍框的〇則可以改變角度。

01 選擇背景

從〔背景圖案〕中選擇背景，並拖拉到框格內。利用〔濾鏡〕功能，可以改變背景的色調，來配合作品的世界觀。

加上對話框

03 調整外觀

可以從〔圖層內容〕來變更對白的字體跟大小。選好之後再次調整對話框的大小跟對白的位置，讓外觀整齊到位。

02 輸入台詞

選擇配置好的對話框，〔圖層內容〕就會出現文章框格，在此輸入對白之後即可完成對話框。

01 選擇對話框

選擇對話框，從〔素材一覽表〕的〔對話框〕中選擇想要使用的對話框，並拖放到框格內。調整大小跟尾端的位置，形成角色正在說話的樣子。

05 使用漫畫特有的表現

03 組合複數的符號

這次只使用了代表忿怒的漫畫符號，但也能跟眼淚、汗水來進行組合。漫畫符號太多會讓人感到厭煩，因此要考慮到協調性。

02 移動‧變更大小

可以用藍色的框格來改變漫畫符號的大小，用〇來改變角度。以此拖放漫畫符號，來調整到最自然的位置。

01 選擇漫畫符號

從〔素材一覽表〕的〔漫畫符號〕中選擇，並拖放到框格內。有些漫畫符號造型相同，但顏色會不一樣，可依照狀況分別使用。

03 調整外觀

當使用單一文字來一字字進行排列時，複製與貼上可以讓你輕鬆的調整外觀。在〔圖層一覽表〕之中選擇複數的文字，則可以同時進行移動。

02 自製手寫文字

若是找不到合適的手寫文字，可以自己1個字1個字的拼湊。以極粗與手寫兩種類型來選擇平假名、片假名、英數符號。

01 選擇手寫文字

為了讓角色動態更加明顯，從〔素材一覽表〕之中選擇〔手寫文字〕來進行配置。考慮與其他素材之間的協調性，調整其大小跟角度。

以此要領製作下一格！

此框格到此完成。只是編輯、配置各種素材，就能讓我們輕鬆的完成作業。以此要領組合各種素材，來將整頁完成。

02 改變圖層順序

一開始拖拉效果線時，會配置在該框格的最上方，因此會干涉到對話框。若不希望如此，可以將集中線的圖層往下移動。

01 選擇集中線

從「素材一覽表」之中選擇「效果線」。在此雖然沒有使用，但如果配上集中線的話，將會是這樣的感覺。想要表現衝擊或驚訝時，將非常的有用。

嘗試發表漫畫

當漫畫完成之後，可以嘗試將漫畫公開！ 在此會解說發表時所須要的圖像檔案跟輸出檔案的方法。另外也會介紹製作好的漫畫可以發表在什麼地方。

01 輸出成圖像檔案

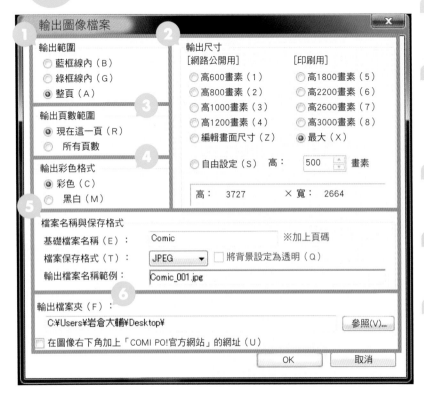

輸出圖像檔案

① 輸出範圍
- ◎ 藍框線內（B）
- ◎ 綠框線內（G）
- ◉ 整頁（A）

③ 輸出頁數範圍
- ◉ 現在這一頁（R）
- ◎ 所有頁數

輸出彩色格式
- ◉ 彩色（C）
- ◎ 黑白（M）

② 輸出尺寸

[網路公開用]
- ◎ 高600畫素（1）
- ◎ 高800畫素（2）
- ◎ 高1000畫素（3）
- ◎ 高1200畫素（4）
- ◎ 編輯畫面尺寸（Z）
- ◎ 自由設定（S） 高： 500 畫素

[印刷用]
- ◎ 高1800畫素（5）
- ◎ 高2200畫素（6）
- ◎ 高2600畫素（7）
- ◎ 高3000畫素（8）
- ◉ 最大（X）

高： 3727 ✕ 寬： 2664

⑤ 檔案名稱與保存格式
- 基礎檔案名稱（E）： Comic ※加上頁碼
- 檔案保存格式（T）： JPEG ☐ 將背景設定為透明（Q）
- 輸出檔案名稱範例： Comic_001.jpg

⑥ 輸出檔案夾（F）：
C:¥Users¥岩倉大輔¥Desktop¥ 參照(V)...

☐ 在圖像右下角加上「COMI PO!官方網站」的網址（U）

OK 取消

① 輸出範圍
選擇想要輸出的範圍，這會關係到漫畫周圍的餘白。若是想要大一點的話，可以選擇〔整頁〕。

② 輸出大小
可以對輸出尺寸進行詳細設定。在網路上公開的話，可以從〔網路公開用〕之中600～1200畫素的範圍內進行選擇。網路公開所須的解析度並不大。「印刷用」則必須要有高解析度，畫素也較多。

③ 輸出頁數範圍
可以選擇要輸出成圖檔的頁數。可以是開啟〔圖像檔案輸出〕畫面時的那一頁，或是所有頁數。

④ 輸出彩色形式
可以選擇要以黑白還是彩色來輸出。以黑白來輸出的時候，有時會加強對比度。

⑤ 檔案名稱與保存格式
可以變更檔案名稱。在〔基礎檔案名稱〕中輸入漫畫主題，每一頁就會以「主題」＋「頁數」的檔案名稱來保存。格式可從JPEG與PNG之中選擇。儲存為PNG檔案時，可以將背景設定為透明。

⑥ 輸出位置
可以任意選擇輸出檔案的儲存位置。新增一個以漫畫主題為名稱的檔案夾來進行保存，在確認時會比較輕鬆。

確認輸出的檔案

標註	日期	名稱

Comic_001.jpg Comic_002.jpg

將漫畫輸出完畢之後，請開啟檔案夾來確認標題、格式，以及內容是否正確無誤。依照使用素材的數量，輸出時或許得花上比較多的時間，請多加注意。

漫畫完成！

透過以上程序即可完成一部漫畫！ 接下來只要到喜歡的地方進行發表即可。下一頁將介紹公開的方法以及可以進行公開的場所，讓各位參考最適合自己的發表方式。

STEP 04：Let's publish a COMIC!

02

各種發表方式

⑤ 活用到商業簡報上

圖表A
最想讓Komipo小妹穿上的服裝！

女僕制服
白衣天使
旗袍
校用泳裝
舊體操服

圖表B
各校對Komipo小妹的愛

A B C D E F

結論 **Komipo小妹最強！**

『COMI PO!』也可以活用到商業簡報上。將穿上西裝的角色輸出成圖檔，就可以成為簡報用的素材。隨著簡報內容跟相關領域的不同，其他角色跟小道具的圖像也能派上用場。

③ 製成插圖或海報

用『COMI PO!』所製作的漫畫跟插圖，可以應用到傳單或海報上。比方說校慶的傳單或演唱會的海報等等。也可以配合Photoshop或Illustrator來提升內容的品質。

① 活用在部落格之中

將漫畫輸出成為圖檔，就可以在自己的部落格內進行發表。可以每天更新，也可以像週刊一樣一個禮拜更新一次，隨著自己的步調來發表。配合數位相機所拍攝的照片，則可以成為繪圖日記風格的部落格。

妳怎麼可以擅自拿我當題材！

這樣人家也是人氣漫畫家了呢♪

④ 參加活動或投稿比賽

對自己的作品有自信，以職業漫畫家為目標的人，可以嘗試各種漫畫獎。『COMI PO!』的官方網站（http://www.comipo.com/）刊登了各種活動跟比賽的訊息，可以定期看看是否有適合自己參加的活動。

② 在網路上發表

TINAMI
http://www.tinami.com/

Puboo
http://p.booklog.jp/

MANGAROO
http://www.mangaroo.jp/

Manga★Get
http://mang.jp/pc/

COMEE
http://www.comee.jp/

網路上可以讓人投稿、發表漫畫的網站相繼登場。這些地方會對閱讀人數進行統計，讓你知道人氣如何，想要測試自己程度的時候可以拿來活用。另外，對於「想將漫畫印製成書」的人，也有跟自費出版相關的網站可以拿來參考。

PART 2

ComiPo! Workshop

『COMI PO!』工作室

在這個單元之中,我們將邀請製作者田中圭一以及其他老師們
以混合實作的方式,來做更進一步的解說。
另外還有許多其他地方沒有的獨門絕活!

製作者的『COMI PO!』入門

擔任『COMI PO!』製作者的田中圭一老師，招攬竹熊健太郎先生與伊藤剛先生，舉辦了「『COMI PO!』Work Shop」，三個人一起來製作漫畫！ 竹熊先生與伊藤先生，兩位對『COMI PO!』會有什麼感想呢！？

吸引讀者的注意 有如誘餌般的第一格

——就讓我們馬上開始『COMI PO!』Work shop。在此將以田中先生、竹熊先生、伊藤先生的順序來製作漫畫的各個框格，以接力的方式來完成簡短的作品，並由田中先生來解說詳細的用法與漫畫表現方式。

田中 要實際將劇情製作到一個段落，或許會有點困難，不過還是讓我們來嘗試看看吧！（笑）。比方說【第1格】，為了呈現整體狀況，放入校園風景跟對白。這種大型框格具有「吸引注意」的意味。光這麼一句對白，只讓讀者知道某人在大聲呐喊，地點則是白天的學校。如此誘人的誘餌，可以讓人產生「怎麼回事，讓我來看看」的好奇心。

伊藤 這可以說是最困難的部分呢。

田中 是啊。此處對白為「跟老師結婚？真的假的！」讓讀者對於接下來將發生的事情有個底。那麼，【第2格】就請竹熊先生來製作。

竹熊 那接下來就用「而且還是那個老太婆！？」的感覺如何？『COMI PO!』雖然還沒有年邁的角色存在，但

田中 可以從「對話框圖標」來選擇對話框，也可以選擇造型對吧？

田中 也可以硬是設定成年長的歲數。……我想在此加入對話框，還可以選擇造型對吧？

伊藤 對話框的尾端應該可以調整吧。

田中 雙點擊對話框，拉住（外側的口符號）就可以移動尾端，拖放（角落的□符號）則可以變更對話框的大小。

竹熊 啊，變得有點傾斜了呢。原來如此，還可以變更尾端的角度啊。

田中 可以用（上下左右的〇符號）來調整。

伊藤 那台詞就決定是「而且還是那個老太婆！？」好嗎？

竹熊 「而且還是那個老太婆！？」如何（一同笑）。講話的人就設定成哲久同學好了。想要讓人物成為特寫，是將角色置入後按下縮放嗎……？

田中 縮放也可以，不過在準備好的攝影機角度之中也有特寫，讓我們試著使用後者吧。從（3D設定）的（攝影機）中選擇（攝影機角度），（變更表情）則是在（3D角色）設定之中。

竹熊 我想選擇（驚訝）的表情。

田中 （驚訝）表情的選項只有這些嗎？

田中 現階段並沒有非常訝異或非常

——不知為何，這樣的角色圖案看起來相當接近手塚風格呢（笑）

伊藤 ……不知為何，這樣的角色圖案看起來相當接近手塚風格呢（笑）

竹熊 應該只是偶然吧（笑）。在這裡放入集中線吧。

田中 請到（素材一覽表）中的（效果線）內，從標示選擇（集中線）。

伊藤 人物跟對話框的位置關係呢？

竹熊 對話框在人物後面好了。

田中 想要變更位置關係的話，可以到右邊的（圖層一覽表），看是要將對話框擺在人物的上面還是下面。另外，對角色加上流汗的特效如何？請到（素材一覽表）的（漫畫符號），（汗、淚）類別中有幾種可供選擇。

竹熊 這個流汗的特效，有沒有比較不會影響角色本身的顏色，或是嚴肅場合也能使用的類型呢？

第1格

跟老師結婚？真的假的！

愤怒的表情，預定會在今後追加。

KENTARO TAKEKUMA ×
GO ITO ×
KEIICHI TANAKA

田中　那些正在製作。我們也了解光是這些選項無法創造出嚴肅的情景。（編輯部註：最新版已經追加。）

竹熊　原來如此。可以在額頭加上（直線）嗎？

田中　可以。一樣可以從（汗、淚）之中選擇。

伊藤　這個汗跟眼淚還有直線，比方說我想放到瀏海下面，有辦法這樣嗎？

田中　目前沒有這種機能。這是有待改善的部分之一。

竹熊　這樣可以嗎。感覺變得好像是楳圖一雄所使用的表現手法（笑）。是用楳圖字號加上「呀～！」的感覺（笑）。

用遠景來呈現角色的位置關係

——那麼【第3格】就麻煩你了，伊藤先生。

竹熊　按照這個故事發展，似乎可以硬是將Comipo小妹跟越谷老師設定成老太婆呢（笑）。

伊藤　這還真是困難（笑）。總之先讓Comipo小妹登場吧。姿勢是從（變更姿勢）內的（上半身的動作）來選擇對吧。那就用這個（制止）。這個手的角度要怎麼變更呢？

田中　先選到姿勢，然後按下【3D角色設定】的（右手）可以進行變更。在（類別）的（右手）之中可以改變右手的形狀，更下面的（旋轉）則可以決定角度。

伊藤　改變手腕的角度有相當的難度呢。一不注意就會走樣。

田中　接下來是表情跟背景。

伊藤　讓表情感覺有點困惑，按照這個劇情，背景應該是校園內吧。在此加上對話框。

——那麼，第二頁的【第4格】也麻

第2格

第3格

竹熊　負責收尾的人會很辛苦哦。

伊藤　用（漫畫符號）來加上（？）。（笑）

竹熊　按照這個故事發展，似乎可以硬是將Comipo小妹跟越谷老師設定成老太婆呢（笑）。

伊藤　強烈（笑）……總之先在這邊將一開始的展開來個180度的改變。

田中　我也有發現這點。可以像這樣大家圍在電腦面前，吵吵鬧鬧的製作漫畫（笑）。接力漫畫很花時間，所以一般都很難實現，而如果是『COMI PO!』的話，當場就可以完成。

——就這樣看，『COMI PO!』似乎也能用來在派對中玩接力漫畫，當作一種娛樂呢。

田中　該怎麼說呢，我逃避責任的感覺還真是不錯。

竹熊　就溝通工具來看，說不定也很不錯。

伊藤　一邊喝酒一邊大笑，到了早上回頭一看才發現「這是什麼鬼漫畫啊！」（一同笑）。

第5格

第4格

我是要跟她結婚啦

煩勞你了。

伊藤　『ＣＯＭＩ ＰＯ！』如果增加頁數，會成為一個新的檔案嗎？

田中　不會，第1頁跟第2頁都是在同一個檔案位置之內。這一格希望第2頁可以讓讀者了解角色位置，所以請使用遠景。

竹熊　結婚啊（笑）？

伊藤　原來如此。不過是誰要跟老師結婚啊（笑）？

竹熊　就是說啊，必須要有個人來跟社會倫理的那個老太婆結婚，所以就讓我們再創造一個新角色。

伊藤　不是另外還有一位男老師的角色嗎？

田中　秩父山老師，改變一下服裝，讓他也成為學生好了（笑）。

竹熊　光是換個髮型、髮色、服裝，就會成為不同的角色呢。

田中　原來是要跟Comipo小妹結婚。那社會倫理的老師該怎麼辦啊（笑）。

竹熊　Comipo小妹已經說出「沒有那回事哦？」，所以台詞必須配合這個走向。

可以簡單改變角度跟姿勢

田中　那麼，請竹熊先生製作——（笑）。

【第5格】。

我想讓哲久同學擺出抱住頭的姿勢，有這類動作存在嗎？

田中　跟剛才一樣，從〔姿勢〕中的〔上半身的動作〕來選擇。頭部角度可以用下段的滑桿來調整ＸＹＺ軸，請嘗試看看。

伊藤　原來如此。最好要再加上一點感情，笑容、驚訝、悲傷，哪一個比較好呢？

竹熊　就算選擇同樣的表情，只要改變一下視線，給人的感覺就會差很多。

伊藤　在此加上衝擊的一句話（笑）。要試著在此加上抽象的背景嗎？從〔素材一覽表〕中的〔背景〕選擇〔失落〕或〔疑問・困惑〕的標示，就會出現相關的背景。

竹熊　這個「灰暗橫長」的背景跟框格應該相當的搭。

伊藤　請問這可以改變顏色嗎？

竹熊　顏色可以從右上〔圖層內容〕的〔變更顏色〕來調整。請試著移動那邊的手把。

伊藤　那邊的手把……哦～真方便。

田中　這個變更顏色的機能也是一開始所沒有的，是改版之後所追加的機能之一。手寫文字同樣也可以變更顏色。

竹熊　變成偏紫色了呢。

田中　那就再增加一點紅色的成分，

給人大受打擊的感覺。

——那麼請伊藤先生接著製作【第6格】。

田中　在這之前，劇情稍微有點走樣了呢（笑）。該怎麼收尾呢？

伊藤　反正最後一格是田中先生（笑），剛剛才輪完。先將秩父山老師跟Comi Po小妹放到框格內……可以將對話框的尾端拉成兩條，成為兩人說同一句話的樣子嗎？

田中　有追加這個機能的預定，不過目前還不可以。所以請將兩個對話框重疊在一起，並將兩條尾端分別拉往不同方向。決定好第一個對話框的大小跟位置之後，使用複製與貼上同一位置重疊第二個對話框，然後再調整尾端。

伊藤　要是能將兩個對話框群組化就好了。這樣就算事後進行調整，也會同時反應到兩個對話框上。

田中　角色跟對話框的群組化機能，也是預定要追加的機能之一。最新版已經可以同時選擇複數的圖層，來進行縮放跟調整。

伊藤　這邊的哲久同學，可以跟前一格擺出同樣的姿勢嗎？

田中　可以。請在前一格的角色按下〔滑鼠右鍵〕並選擇〔複製〕，然後點

第7格

第6格

選下一格執行〔貼上〕，這樣就會以同樣的大小跟姿勢來複製一個角色。

伊藤 哦～成功了！這樣真方便。『COMI PO!』在這種作業上所能發揮的威力還真是驚人！一瞬間就能完成同樣姿勢但不同角度的圖。

竹熊 在這種情況，手繪可是須要相當的勞力。竟然可以這樣偷懶（笑），還真是厲害。

田中 像這樣一邊調整角度跟姿勢來製作漫畫，對手繪來說是絕對辦不到的。那可不知要花上多少時間（笑）。

伊藤 〔手繪文字〕中有〔哇哈哈〕或〔啊哈哈〕這類文字嗎？

田中 有，請到〔素材一覽表〕的〔手繪文字〕，從〔笑‧害羞〕之中進行選擇。若是找不到喜歡的，可以用〔極粗平假名〕或〔手繪平假名〕來進行組合。

伊藤 這是田中先生繪製的文字嗎？

田中 我負責指定類型，設計則是由別人來進行。我們常常會外包給設計師來製作素材。

用玩遊戲的樂趣　與方便性來製作漫畫

──最後一格，就請田中先生來總結。

田中 要讓這個漫畫收尾似乎並不簡單吧。哲久同學雖然在一開始就說出「竟然是社會倫理的那個老太婆」，結果喜歡熟女的其實是這傢伙，對吧？

伊藤 原來喜歡社會倫理那個老太婆的，竟然是哲久同學。所謂的第一個喊抓賊的人反而最可疑的理論（笑）。不過讓Comipo小妹擔任這麼討人厭的角色，真的可以嗎（笑）。

田中 她沒有選擇工作的權利嘛（笑）。那麼，將哲久同學放到最後一個框格後，先到〔圖層內容〕的〔邊緣寬度〕旁邊的〔設定顏色〕。我想創造出以白色淡出的感覺，因此在此選擇〔灰色〕。

竹熊 原來如此，那是否也可以透明化呢？

田中 可以。那麼換成選擇〔邊緣寬度〕下方的〔透明度〕。提高這個數值就會變透明。接著只要輸入台詞……〔6〕應該差不多

竹熊 以黃色笑話收場嗎？

田中 不是不是，我才沒有那個意思（笑）。最後用〔手繪文字〕的〔極粗英數B〕放上「E」「N」「D」。並調整大小跟間距……

伊藤 原來如此。放上結束標誌的強硬手法對吧。

田中 沒錯。

竹熊 總算是完成了呢。

──就算是不熟悉這個軟體的人，也能用1個小時左右的時間就製作出成品來，真是了不得。

伊藤 除了這點之外，光是用複製與貼上就能以同一種姿勢，簡單的做出不同角度的圖，這也讓人感到很驚訝。

竹熊 而且用起來也有純粹的樂趣存在。與其說是製作漫畫的工具，感覺反而比較接近遊戲軟體。

PLOFILE

田中圭一
Tanaka Kei-ichi

1962年出生於大阪府。漫畫家。1983年進入小池一夫劇畫村塾神戶教室，1984年在『コミック劇畫村塾』刊登「ミスターカワード」出道成為漫畫家。有『ドクター秩父山』『昆蟲物語ピースケの冒險』『神罰』等多數代表作。

竹熊健太郎
Takekuma Kentarou

1960年出生於東京都。編輯，漫畫原作。京都精華大學漫畫學部教授，多摩美術大學臨時講師。有『サルでも描けるマンガ教室』（作畫‧相原コージ）『私とハルマゲドン おたくと宗教としてのオウム真理教』『庵野秀明パラノエヴァンゲリオン』等許多主要著作。

伊藤剛
Itou Gou

1967年出生於愛知縣。漫畫評論家、礦物愛好者。東京工藝大學藝術學部漫畫學科準教授、早稻田大學文化構想學部臨時講師。日本漫畫學會會員。有『テヅカ‧イズ‧デッド』『鑛物コレクション入門』等許多主要著作。

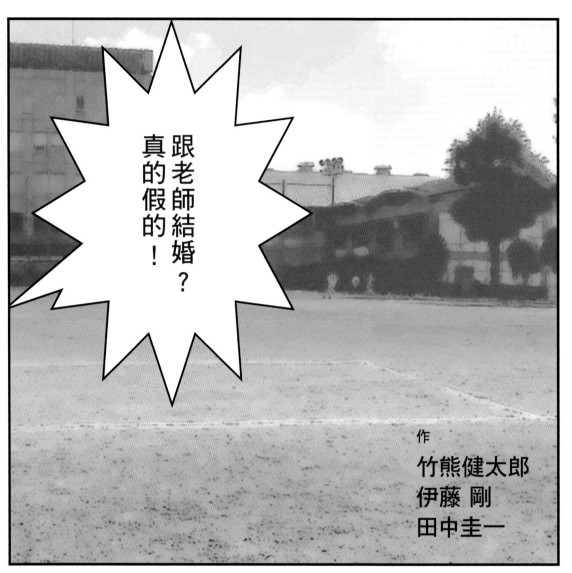

跟老師結婚？
真的假的！

作

竹熊健太郎
伊藤　剛
田中圭一

只有在這裡才能夠看到3人的夢幻合作！！

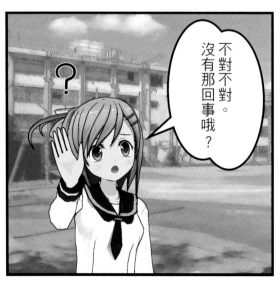

不對不對。
沒有那回事哦？

？

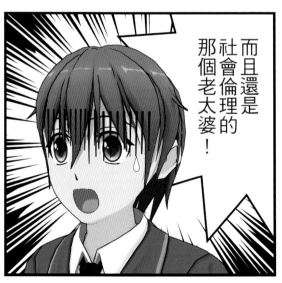

而且還是社會倫理的
那個老太婆！

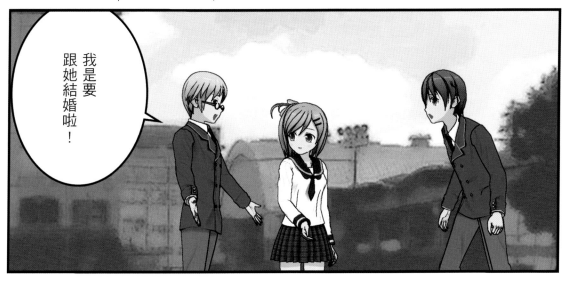

我是要跟她結婚啦！

怎麼這樣…

你總是說女性要到40歲才會有味道不是嗎！

入學考的時候不是說前提必須是要有熟女嗜好嗎…

等等一下…

END

ぎゃはははは
啊哈哈哈哈

少白癡了會萌熟女的只有你一個人啦～

思考『COMI PO!』的漫畫演出

具備製作漫畫的能力之後，自然而然就會開始去意識到「如何呈現」一部漫畫。「如何呈現」在這裡指的就是「演出」。我們將以伊藤先生的範例為基準，由三人來討論「漫畫應有的演出手法」。

伊藤先生的範例

框格的分割與連接
其實正是在制定故事

—— 在此將以伊藤先生為中心，來探討『COMI PO!』的革新性與更進一步的用法。

伊藤　首先請讓我強調一個前提，製作漫畫時最重要的，是「分割框格」。『COMI PO!』最優秀的地方，是將一般來說只以抽象的感覺來形容的這個「分割框格」，用眼睛可以實際確認且具備操作性的方式，確實的將它的構造呈現出來。

將「分割框格」這個行為拆開來分析，首先是將空白的一頁分割成框格，這個層面稱為「框格組成」。在日文之中得用什麼術語來稱呼，目前還受到議論，因此就讓我們用法文的「Mis En Page」（用框格來組成一頁）。接下來的作業則是決定框格內所要放入的內容。這就像是從故事所發生的世界之中，將必要的事物切割出來進行擱置。法文將這稱為「Decoupage」。是將小黃瓜切片，切割後分開「Decouper」這個動詞的名詞形態。

Decoupage這個概念也被用在電影

第6格②

第6格（角色在框格內的版本）

第4格

上，而漫畫則具備有雙方的層面。

法國的漫畫研究家「Thierry Groensteen」在「漫畫的系統」一書中提到，「漫畫是由Mis En Page與Decoupage這兩股力量的相互對抗所構成」。雖然要約的相當粗獷，但他用Mis En Page與Decoupage這兩股力量相互對抗的思考方式，來解釋分割框格時漫畫家內心所發生的現象。另一方面，『COMI PO!』的系統則是用非常易懂的方式，將Mis En Page與Decoupage分離。

田中　是同時沒錯。

伊藤　比方說「我想在這邊放個大框格，因此內容會是這個」「大框格旁邊只能放小框格，那框格格大小等一下再思考」感覺是像這樣對吧。

田中　沒錯，不是從故事出發來構成框格，而是同時進行。

伊藤　許多人或許會覺得職業漫畫家會先從故事，也就是從Decoupage開始，後來再進行Mis En Page，而第一次用『COMI PO!』製作漫畫的人，我想大多應該都是同時進行才對。不然就是反過來用「在這邊放個大框格，然後將這種姿勢的角色放過來應該會很好玩才對」的感覺。不論是哪一種，我認為『COMI PO!』都很有系統性的，且簡單易懂的將Decoupage跟Mis En Page的關係分開來給大家看。之中又以Mis En Page的效果顯而易見。比方說在上課修改學生的分鏡時，「框格的大小有問題」「要是能去掉1條框格線，那感覺就完全不同」而要實際修正給大家看時，使用『COMI PO!』馬上就可以完成。

竹熊　要是『COMI PO!』可以更加流行，應該可以成為讓一般人了解到分鏡重要性的契機。

伊藤　是啊。可以非常準確的讓大家看到，框格的分割與連接其實是就是在制定故事。

意識到「視線」用此來誘導讀者的「視線」

伊藤　為了今天，我準備了說明用的漫畫【範例】，盡量減少台詞，但又想架構出劇情時該怎麼做才好，帶有一些實驗性的意味。另外也特別意識此Comipo小妹的視線，等同於主角一方的視線。也就是說以Comipo小妹為主角，小要為配角來發展。

格，然後將這種姿勢的角色放過來應該會很好玩才對」的感覺。在【第4格】則實際由小要同學出現。在【第5格】則是從小要轉過頭來的視線，讓讀者感受到Comipo小妹的感情。

然後是【第6格】小要靜靜站起來的部分。在此嘗試如何在『COMI PO!』的限制下，讓角色採取複雜的姿勢。為了讓讀者一眼就能看出，讓角色延伸到框格外。

所以就變成了【第6格②】這樣。

看看【第5格】的Comipo小妹可以得知，每次角色出現都會變更站的位置跟攝影機的位置。無法用單一攝影機拍攝出來的1個框格。這在漫畫家的工作現場常被稱為「虛假的遠近法」。幫這些框格繪製背景時，必須懂得如何混淆讀者的眼睛，因此助手多少也要有點相關技能。

另外則是臉部所面對的方向。這次是以Comipo小妹為主角的設定來製作。讀者大多習慣從右上往左下閱讀，因此從【第1格】開始就按照視線的走向前進，到了【第3格】則是從Comipo小妹的後頭部順著她的視線看向小要。在此Comipo小妹視線前方應該會有某人存在。

田中　在業餘漫畫家之中，也有人是

2頁第3格（側面版本）

2頁第3格

一邊使用『COMI PO!』一邊研究漫畫場景的角度要要怎麼分配。實際使用『COMI PO!』才發現漫畫也有構圖跟組成這類元素存在。

伊藤 是啊，我認為能夠讓人發現這點，也是『COMI PO!』的效用之一。

有效使用透明的框格 拓展表現的範圍

伊藤 接著讓我們回到【第5格】。

讀者是以Comipo小妹的立場來觀看這個故事，主要投入感情的對象也是Comipo小妹，但嘗試在此將框格線去除，或許可以喚起讀者對於小要投入感情的可能性。也能對兩者內心做出某種程度的描述。老實說，我是為了說明這點而特地製作本教材。但沒想到在第2頁就接不下去了(笑)。想不出來要怎麼發展(笑)。

田中 「就算妳覺得可以，人家也沒辦法接受」這到底是什麼樣的狀況啊(笑)。

伊藤 也不知道是什麼社團(笑)。

伊藤 在此雖然將框線去除，但也另外製作有加上框線的版本。框線的有無不但會大幅改變給人的印象，讀者投入感情的對象也會不同。

竹熊 原來如此……

伊藤 其實這個漫畫是用體驗版所製作的，當時還沒有辦法讓你製作的版本無法讓人看出表情。而漫畫的圖多少都會像立體主義那個樣子。此處對方明明是在那邊，但側面臉龐的方向卻給人強硬不搭調的感覺。另外還硬是加高了身體長度。

田中 這方面的小技巧，已經在使用製品版的玩家們似乎也都很下功夫呢。將透明的框格疊在原本的框格上來組合不同的部位，或是製作姿勢群集所沒有的表情等等。特別是想要用『COMI PO!』製作成人漫畫的人，更是徹底底底的使用這個技巧(笑)。因為『COMI PO!』並沒有那方面可以用的姿勢(笑)。所以就要踢人的姿勢來組合下半身，擺出M字開腳(一同笑)。

伊藤 這真是使用者的創意讓軟體運

用範圍越來越廣的好例子(笑)。

光是「視線」與「方向」不同就會讓角色個性有很大的轉變

甚至還想到用「碟仙社」來轉成搞笑路線……真不知道自己是在想什麼。就是找不到跟現代高中女生相符的題材(笑)。總之先將內容先擺到一旁，請看一開始的【第2頁第3格】。這一格其實在框格上面又重疊了一個框格。而且還是硬疊上去，消除看看就會知道。

伊藤 最後來講『COMI PO!』的另一個用法，可以一順間改變使用方式。請看【第2頁的第1格】。在原本的版本中，小要的身體有點傾斜。在此改變小要身體的方向。光是這樣演出就讓她幾乎朝向後方。光是這樣，角色的個性說不定也會改變。更進一步的，角色的個性說不定也會改變。

田中 確實是這樣。身體朝向後方的這邊，給人的印象是一邊離開一邊說話。

伊藤 正是如此。雖然當時還無法轉動頭部，不過相信足以已經讓人了解到臉的方向跟視線，在漫畫中屬於特別重要的部分。

田中 『新世紀福音戰士』在當初造成轟動的時候，在許多動畫書籍裡被提及的，是劇中的角色不知為何視線總是不會交錯。這刻意不讓角色目光相對的演出，據說是就是在暗示「A.T.FIELD力場是內心的障壁」這個設定。

伊藤 這個解釋真是再正確也不過。

田中 不過業餘的人一開始比較不會去注意的這些細節，要在操作熟悉之

後才能漸漸體會。

伊藤　用『COMI PO!』實施操演來進行這類說明非常的好玩。比方說轉向正面，馬上就看得出感覺完全不一樣。而在業餘的場合大多都會喜歡這樣子。

田中　是啊，他們就是喜歡正面來跟讀者面對面（笑）。想要將角色朝向自己的概念太強，想不到可以使用第三者視點的角度。

伊藤　當然這樣也並沒有什麼不好。只是希望大家了解，視線方向不同的話演出也會不一樣，如此而已。

田中　確實。一開始就朝向這邊的小要跟轉向另一邊的小要，兩者與前後框格相接的意味也會有相當的落差。

伊藤　是啊。

田中　要是打從一開始就朝向後面的話，在第3格轉身離去時，就不會有轉身的動作出現。另一方面如果是從正面將台詞說出來，則會成為語氣相當強烈

我退出社團，這樣可以了吧。

第2頁第1格

的感覺。先轉身離去，然後在第4格再次轉過頭來將台詞說出，就個性上來看也會成為相當僵硬的角色。

伊藤　感覺就像是導演對演員進行演技指導一樣。不過角色的眼神放到紙張上會是什麼樣的感覺，這可是電影所沒有的效果。

田中　沒錯。伊藤先生所要說的，就是這種細部演出的累積，會在不知不覺間讓讀者感受到畫面另一端的角色個性，並且賦予它們某種特別的意義。這些細部調整，都會在好幾十頁之後對讀者所感受到的印象帶來相當程度的影響。

竹熊　有關今後，『COMI PO!』的角色。是否也會像初音ミク那樣產生特定的屬性呢？

伊藤　真想讓她們拿蔥試看看（笑）。我想應該會有吧。

竹熊　如果是這樣的話，往後讓她們

我退出社團，這樣可以了吧。

第2頁第1格②

持有特定物品，進而成為熱門話題的話，說不定也會出現「Comipo小妹一定要拿這個當標誌」的潮流。

伊藤　在使用的時候是有事情讓我覺得非常有趣。調整Comipo小妹跟小要並為她們加上台詞時，她們的角色漸漸出現自己的色彩。這樣的關係或許相當接近演員跟扮演的角色。

田中　免費體驗版中只能使用Comipo小妹跟小要這兩個角色，而大家在製作4格漫畫時，幾乎一定都是由Comipo小妹擔任要角，由小要來擔任吐槽。這也是相當有趣的地方。

伊藤　就是說啊，在這方面確實是有給人這種感覺。

竹熊　小要稍微給人比較理智型的感覺，或著該說是比較理智型的冷淡型角色。

同中　而Comipo小妹則是給人少跟筋的感覺呢（笑）。

思考『COMI PO!』的可能性

除了用來製作漫畫，『COMI PO!』在教育、商業用途等各種領域的可能性，也讓它很受到很大的期待。在此請對於漫畫有獨特見解，並且在大學相關科系任教的伊藤先生與竹熊先生來為我們解說其中的可能性。

身為分鏡製作軟體 而受到期待的『COMI PO!』

——在此想要請問『COMI PO!』是怎麼被開發出來，之中又有什麼可能性存在。麻煩兩位述說一下自己與『COMI PO!』的關係。

竹熊：這是田中先生獨自思考出來的創意，在偶然的狀況下告訴伊藤先生，於是一切從此開始。

田中：那是2008年6月21日、22日，在愛媛縣松山市所舉辦的「日本漫畫學會第8次大會」的事情。

伊藤：第1天晚上告訴我與田中先生一般的區域，就是在那個時候我與田中先生講到這件事情。

田中：好像是漫畫的校正與作業效率的話題對吧？當時還處於製作雛型的階段，我自己提出「目前正在作這種東西」而伊藤先生回答「那這樣會不會比較理想？」於是就越聊越深。

伊藤：不過當時到底說了什麼，現在已經不大記得就是了（笑）。

田中：是啊。那次的對談主要內容不是在那方面（笑）。之後又埋頭製作一陣子，到了同一年11月，在阿佐谷頂樓房間A的活動會場再次有機會跟竹熊先生見面。那時他主動問我「聽說你在製作分鏡用的軟體對吧？」，我回答「並不是分鏡專用，不過相當接近」。當時已經有樣品出爐，於是就實際請他看看……

竹熊：那確實相當厲害。其實我自己也一直都覺得，要是可以有能夠重新切割分鏡的軟體一定很方便。分鏡總是會修正很多次。因此當分鏡過長的時候，作業量也就跟著水漲船高，變得相當辛苦。

——只有幾頁就算了，但多達數十頁的話，那作業量也會變得相當驚人對吧。

竹熊：正是。如果多到40～50頁的話，只要對一開始幾頁進行一點修正，整體的框格配置就有可能得全部更改，從分割框格的階段重新開始作業。這樣很耗時間，因此我總是希望有可以簡單進行修正的軟體。而剛好跟伊藤先生提起這件事情，由他告訴我有關田中圭一先生所製的軟體，在實際見面時向他問起。

伊藤：這個「以紙上作業來修正分鏡非常辛苦」，指的是推敲階段所出現的編輯性作業。並不是指編輯人員，而是像Phososhop上方選單指令的那種「編輯」。

——剪剪貼貼那類的作業對吧。

伊藤：是的。拿去影印之後用膠帶進行剪貼，實際以這種方式來推敲分鏡的人並不在少數。我目前正在大學教授漫畫分鏡與框格分割的課程。用相同的故事讓學生製作1到2頁的分鏡，掃瞄後與本人交談，在現場實際用「將這個框格加大一點」「左右應該相反」的感覺操作演給大家看，這堂課已經持續4年左右。不過Photoshop並不是讓人拿這樣使用的軟體，而我也一直都在尋找是否有專用的軟體存在。然後碰巧在學會中有機會與田中先生交談。

竹熊：我們兩人都意識到相似層面的問題。因此對於田中先生所製作的軟體也抱持很大的期許，是否能成為理想的分鏡編輯器，甚至用途更為多元的軟體，實際看到樣品時雖然還是黑白，但已讓人覺得機能相當充實。

田中：2008年的年底，我把筆電拿到多摩美術大學，將軟體的樣品展現出來請大家指點。很慶幸的大家都覺得「這樣可行」，也得到「京都精華大學」的邀請在2009年1月進行公開，在竹宮惠子漫畫學部部長等人面前進行了發表。此時已經可以用拖放的方式來配置人物，並且變更表情還有姿勢。另外也可以旋轉背景。

——背景也是3D的嗎？

田中：是的。不過就一般使用者的觀點

來看，掌握與控制3D空間比較複雜且困難，因此現在製品的版本刻意將這個機能去除。

竹熊　田中先生到精華大學展示樣品版的時候，竹宮惠子老師最有興趣的就是3D背景。光用滑鼠就能改變構造複雜的背景角度，大家都發出「哦哦～」的聲音（笑）。要是用手繪，必須耗費的勞力可想而知。就算有助手幫忙，也不是一天能做得完的份量。

田中　關於3D背景，許多使用者都希望「一定」要追加這個機能，因此這也是我們預定追加的機能之一。只是『COMI PO!』的原則是讓一般使用者也能享受製作漫畫的表現方式，與其追加3D背景來讓使用者產生混亂，不如守住用拖放就能製作漫畫的這個簡單原則，才是正確答案。

將素材準備到什麼程度之中的拿捏非常重要

—— 請問從完成樣品，到實際販賣製品這段期間，經歷了什麼樣的作業。

田中　那段時間一直都專注在軟體開發上，之中最主要的，是要將目標放在什麼族群上面。就結果來看，我們覺得是能讓一般族群廣為使用的話，那總有

一天也能做出足以讓職業漫畫家使用的品質，所以將此訂定為主要方向。

竹熊　我從一開始就具備要將這套軟體用在工作上的動機，因此無論如何都想要追求職業等級的性能（笑）。一開始跟田中先生在這方面有點溝通不良。不過田中先生屬於公司的一份子，前提必須是以商業觀點來製作這套軟體，這點我可以理解，先讓『COMI PO!』普及到一般族群，然後再階段性的發展成職業等級，這點我也一直都表示贊成。

—— 以一般族群為目標，還是以職業族群為目標，在決定路線時是否一帆風順呢？

田中　不，其實在樣品的階段，規格與對象都還不一定。樣品原本也只是「可以用來製作同人誌」，像是同人誌製作大師那樣的軟體。之中經過許多轉折，才變成更適合一般族群使用，為了喜歡漫畫的人而製作的軟體。操作簡單，又可以用彩色在網路上發表。雖然是以這樣精簡的軟體為目標，但還是花了不少時間（笑）。

—— 在技術上有遇到什麼限制嗎？

田中　就結果來看，有些部分確實是沒有把握可以辦到，經過學習之後才找出方法。3D部分有些是一邊學習一邊製作，這使得規格一直都沒辦法制式化。

不過要實際問世才有辦法知道使用者想要的到底是什麼，因此製品雖然說是初版1‧0，但其實仍然是接近樣品的狀態。我們秉持先問世，再以使用者的須求來進行改版，朝完成型邁進。

—— 先發表是嗎。

田中　是的。就技術方面來看，『COMI PO!』並沒有任何新穎的地方。要是慢慢來的話，一定會被別人捷足先登。因此我們也很心急，如果不能搶第一個的話就沒有意義。當時甚至還在2010年8月發表製品版的意見。不過要將預定在年底發表的產品提前到8月，不管怎麼說實在是太趕了（笑）。所以發表會最後才會落在10月15日舉行。

—— 在開發時，有出現什麼值得參考的意見嗎？

田中　伊藤先生已經有講到視線這個問題。有意見指出希望可以顯示視線的方向，因此在變更表情的時候，比方說〔喜悅〕的話，增加了〔往右看〕〔往左看〕〔往上看〕等選項。

伊藤　那個全都得怪我（笑）。不過在製作分鏡的時候，視線是非常重要的。

田中　再來就是讓手腕跟脖子彎曲，很多人都希望能夠追加這些機能。這讓使用者能夠更輕鬆的創造角色肢體上的表

竹熊 這確實讓使用者可以更輕鬆的調整細部的演出，得到了非常好的評價。

田中 是的，這樣可以不受構圖的束縛，讓表現範圍更加廣泛。

竹熊 不過我想正因為是有田中先生身為漫畫家的同時又是軟體公司的員工，只有田中先生才有辦法滿足這個條件。

伊藤 比方說視線的問題，跟田中先生說了之後馬上就被採用，但如果純粹是技術分野而不了解漫畫的人，很可能就無法理解為什麼漫畫視線會有那麼大的問題，不知道問題的所在。

田中 是啊。正因為有在畫漫畫，才會知道要有多少素材才足以形成漫畫的主幹，這點確實有很大的影響。一般來說這種企劃在提案的階段，首先想到的是必須製造大量的模型，或是必須製作各種類型的角色跟服裝。如果是這樣的話，這個企劃根本過不了商品化的門檻（笑）。將類別以某種程度固定在校園，素材也局限於學校、制服、還有老師跟學生，盡可能減少3D模型的數量。要像這樣精準的選出必要的素材，必須均衡地具備漫畫、軟體的技能才有可能。

竹熊 也就是說，放棄在一開始就準備好萬全的材料，才有辦法實現『COMI PO!』。選擇捨棄來前進，並且精準判斷取捨的項目，這須要大膽的判斷力。

田中 一開始也有出現最好讓使用者自由調整姿勢的意見，但一般人看到3D軟體時，總是會一頭霧水，手的方向變得亂七八糟，不如事先準備好這些按鈕，讓大家只要按下按鈕就可以決定姿勢。

竹熊 這也正是這套軟體的重點。實際繪製漫畫的時候，不都會畫出某種模式嗎？好比每個作家都有自己擅長的表情跟姿勢。因此能夠決定素材的取捨，真的是非常了不起。

田中 不過使用者對我們的期許也非常高，在研發階段捨棄的部分，也會透過改版漸漸加裝上去。

一項又一項的追加機能！改版所帶來的進化

──往後改版，會有什麼樣的內容呢？

田中 我們希望可以增加衣服種類。不論是付費還是免費。

伊藤 變更胸部大小的機能如何？

（笑）

田中 樣品之中本來有那個機能的說（笑），不過其他優先度較高的事項還很多，所以這次只好忍痛割愛。公司內部意見也分成兩派。「現在的胸部太大，要加裝更小的尺寸」對抗「現在的太小，必須加裝更大的尺寸」（一同笑）。

──剛開始販賣時，使用者最多的意見是什麼？

田中 我們收到最多的意見，是角色只有學生這件事。還必須要有中年男性、中年女性、嬰兒跟小孩。另外則是用在商業簡報上，希望可以用來當作Power Point插圖的人。因此也得追加身穿西裝的男性與女性。還有就是群組化跟擁抱、相吻等角色之間的互動。讀取外部的3D檔案。……以上是我們想要盡快加裝的部分。另外也預定在夏天以前推出英文版。

伊藤 如果是英文的話，漫畫符號跟手繪文字也都會變成美國漫畫風格嗎？

田中 有考慮要製作。手繪文字則是像「Blam」「Boom」這種感覺。

伊藤 那方面會由海外人員製作嗎？

田中 不，還是由這邊來製作。不過會詢問那邊有哪些手繪文字存在。而且日本風格的漫畫在那邊也被區分為種類應該沒有日本這麼多才對。

Manga，而不是Comic Book。或許不用太過神經質也說不定。

——相信『COMI PO!』的機能會越來越充實，可以當下，對未來的『COMI PO!』有什麼期待嗎？

伊藤　目前的角色都是一般所謂的「萌角色」，接下來會追加什麼樣的角色，走什麼樣的風格，是我相當在意的部分。

田中　會先有美少年版本登場。這將會是卡通「Code Geasee反逆的魯路修」的佐光幸惠小姐所繪製的角色。不過要怎麼3D化，可是讓我們煩惱了相當一段時間（苦笑），比方說那挺拔的鼻子，就是很難變換成3D的部位之一。很容易就變調，變換機械人的感覺。目前還在嘗試怎麼讓這類角色能夠自然呈現。

COMI PO!改版的歷史
2010/12/15
COMI PO!製品版（ver1.05.00）發售
追加當鮮體驗版（ver0.81.00）
與轉動手腕／變更透明度的等機能
2010/12/22
更新至ver1.10.00
轉動脖子／變更圖層顏色／追加素材等等
2011/01/27
更新至ver1.20.00
增加並改良角色製作的自由度等

伊藤　可是這種女性向的需求是一定存在的。

田中　沒錯。我們會想辦法達成這個目標。

竹熊　我覺得輕小說應該也會有這方面的需求才對。以前我曾經放『COMI PO!』的展示影片給本田透先生與水戶泉先生看，兩人都說很想用用看。他們都沒有繪畫的技能。

伊藤　確實，『COMI PO!』也可以讓不會畫圖的人將自己腦中的構想更清楚的傳達給畫家。

田中　不過插畫家要是看到以『COMI PO!』來傳達的作畫內容，可能會因為畫風太過獨特而困擾（笑）。

竹熊　確實有這個可能要因此限制了畫風也是不好的。

伊藤　如果是這樣的話，最好也要有類似素描用的人偶。

竹熊　造形更為中立的角色，這是個不錯的想法。

田中　是啊，像人偶一般的角色，狀況許可的話確實也是有必要追加的內容。

——從『COMI PO!』開始販賣之後，有出現你們意想不到的用法嗎？

竹熊　在pixiv之中有個很棒的作品叫做『ひとりぼっち』。我認為它甚至可以被稱為名作。作者純粹只使用『COMI PO!』內的素材，就將作品整理的非常好。這位作者似乎沒有畫過漫畫，可以說『COMI PO!』為他拓展出畫漫畫的世界。他或許不會畫圖，但卻有著「漫畫的才能」。這種懂得怎麼創作可是不會畫圖的人，我認為不在少數。漫畫並不是只使用圖案來表現。它要有故事，而最大的重點還是在框格的分割。將框格分割好之後放入台詞，這個狀態稱為分鏡。分鏡才是創作漫畫的核心作業。

田中　『ひとりぼっち』的作者，在漫畫家的基礎方面雖然還有進步的空間，但框格的分割、大框格的擺設、故事發展與台詞位置都非常的平順。

竹熊　感覺就像是讓視線從一格流動到下一格似的。這必須要有天生的感性，不是每個人都辦得到。有些人圖畫得非常好，但畫出來的漫畫卻難以閱讀。這在某種程度上有模式可循，只要接受教育都可以提升到一定的基準。就這個觀點來看，『COMI PO!』對於天生擁有影像感覺，或是讀過許多漫畫，已經將構圖與框格模式記憶在腦中的人來說，可做為分鏡檢查、教材、研究用等等無限大的可能性

可以用『COMI PO!』作品投稿的漫畫雜誌（編輯部調查結果）

○コミックビーム	○週刊ビックコミックスピリッツ
○IKKI	○少年エース
○月刊少年ライバル	○週刊少年ジャンプ
○月刊少年マガジン	○週刊少年サンデー
○漫画アクション	○モーニング

會是非常容易上手的軟體才對。

——在大學教學等用途上又是如何呢？

竹熊　京都精華大學有興趣將『COMI PO!』用來當作通訊教育用的教材。

伊藤　東京工藝大學也是一樣。不過每年經由中央學測入學的學生中，大多都會有2人左右完全不會畫圖，就算允許這些學生使用『COMI PO!』，但基本上還是秉持著『想要盡量用畫的』的原則。

竹熊　很多人都誤以為分鏡是繪畫呢。我是在分鏡課程中本來只想讓他們用圓圈加一點的符號來當作人物，結果都不行。他們基本上都抱持著想要畫圖的意願前來上課，要抑制這點的話，很可能會降低他們的學習意願。現在我可以說是已經放棄了。至少他們要是能將分鏡課程，當作繪製平時不擅長的角度的機會，那應該也能達到教育效果。

竹熊　我認為『COMI PO!』是很適合用來當作大學課程或教課用的教材。純粹只是在桌上學習理論的話，總是會有些部分很難理解。如果能用『COMI PO!』一邊操演一邊說明，那大家應該可以很容易就搞懂，如果人物面對的方向不同會出現什麼樣的影響。

田中　另外當編輯與漫畫家在討論分鏡製作的漫畫會與傳統漫畫分門別類也說的時候，應該也能將自己的意思表現的更加清楚。

伊藤　別忘了我們不斷重複，用手繪來修正分鏡，是非常辛苦的作業（笑）。比方說身體面對的方向不同，表情與小動作也會不同，因此產生多餘的演出。而修正又再修正，就很有可能會陷入惡性循環之中。

田中　就這樣來看，『COMI PO!』除了可以製作漫畫，也可以當作檢討、研究、教育漫畫用的工具。

伊藤　要在課堂內怎麼實際運用，目前還在構想中，應該不會直接讓學生操作，而是一邊給學生看，一邊教他們分割框格的機制。我想這應該會成為當下的主流吧。反正學生們都有著無論如何想要畫圖的心情。

田中　學習漫畫的組成與結構時，使用『COMI PO!』應該會是很好的選擇。

『COMI PO!』的登場讓業界作業環境驟變！？

——『COMI PO!』的登場，似乎會對漫畫業界帶來變革，對此各位怎麼認為？

竹熊　對於接下來的發展，我個人也非常的有興趣。說不定用『COMI PO!』不定，各有各自的族群。

伊藤　就像搖滾跟鐵克諾一樣。

田中　是啊。等到可以讀取3D模型檔案時，只要規格相符，就可以將網路上各種模型檔案拿來使用。

竹熊　雖然不知道要幾年後才能實現，但我認為也可以投資某種程度的資本來製作原創角色與背景的3D檔案，然後進行長期連載。比方說『烏龍派出所』『相聚一刻』，應該都是很適合使用『COMI PO!』的作品。只要用3D製作好派出所或一刻館，往後只要改變角度就可以一直使用下去。對於舞台與登場人物固定的連載作品來說，會是非常有效的作法。

田中　許多漫畫都是以相同角色在同一個舞台上展開。『海螺小姐』尤其是這種類型的代表。

『COMI PO!』而像『007』那種在一部電影內環繞世界各大名勝古跡的作品，則必須在背景作業花上很大的勞力。從這個觀點來看，以宇宙為舞台的SF應該會很適合才對。

田中　確實是這樣，只要有太空船內部跟宇宙就夠了（笑）。

竹熊　赤塚不二夫老師從『おそ松くん』的時候開始，將6胞胎的各種表情印刷出來，用剪貼方式編輯，我認為這

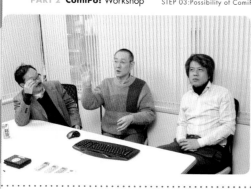

或許可以說是『COMI PO!』的原點。

伊藤　我聽說好像輪廓都是用貼的，只有表情是用畫的。

竹熊　漫畫的本質之一是記號的組合，手塚治虫老師就是自覺性的以此當作自己的風格。比方說他那個將同樣角色用在別的作品上的明星系統，就是很好的例子。這就漫畫來說是正確的作法，但也有人認為漫畫之間的一種特殊符號性類別，不屬於繪畫也不屬於符號，這對一般人來說或許不容易理解。漫畫的圖其實是在文字與繪畫之間的偷工減料。

伊藤　石川潤老師就對複製抱持很強烈的批判性態度呢。

田中　我們對大約一千人播放『COMI PO!』的展示畫面，並進行匿名的問卷調查，結果顯示「不允許有這種東西」的意見，都會占有一定的數量。

竹熊　若是在推特發表肯定『COMI PO!』的意見，也一定會有人跳出來反駁。內容大多是「漫畫就是要手繪才好」，我完全沒有否定手繪的意思說（笑）。

田中　正是如此，反對『COMI PO!』的人不知為何，總是會有「支持『COMI PO!』的人反對手繪」的成見。

竹熊　明明就沒有人那樣講的說（笑）。對於手繪情有獨鍾的畫家，也

應該要持續專著於手繪上。

田中　感覺就像在人力車時代登場的蒸氣關車。

竹熊　所以我就跟那些有意見的人說「合成器問世的時候，自動演奏器問世的時候，程式音樂問世的時候，一樣都被人反對過不是嗎？」而他們也都說「那個跟這個不一樣」（笑）。

伊藤　另一方面，『Morning』的島田（英二郎主編）先生則是在推特發表了有趣的文章。那個實在是講的很妙。

田中　以前似乎有人問『Morning』主編「是否可以用『COMI PO!』進行投稿」，主編說「什麼都可以，沒有限制」，自從聽到這個回答，我四處接受訪談時就一定會幫忙散播消息（笑）。我並不知道那個消息的明確來源，所以就在推特上面問說，有沒有人知道消息源自於哪裡。

伊藤　然後消息傳到我這邊來，剛好我跟主編也有互動，我就順便問到「聽嗎？」，結果他竟然回說「有任何雜誌禁止嗎？」（笑）。

竹熊　後來，我問他「如果出現優秀的『COMI PO!』投稿作品，那會是將原作者採用成為分鏡作者，還是直接刊登呢？」，他說還沒有想過這個問題，很有趣的狀況。

不過「如果是以分鏡原作送來的作品，那就會當作分鏡作品來收下」。這個話題之後就沒有更新，而我到是很想知道如果出現複數使用『COMI PO!』的優秀作品，不知道會演變什麼樣的狀況。

伊藤　當然是比較優秀的會留下來吧。

竹熊　雖然是優秀的會留下來，但如果讓那個人成為第一個用『COMI PO!』出道的漫畫家，那個人不就會以『COMI PO!』作家的身份使用『COMI PO!』的角色，來製作許多自己的故事嗎？假設有這種類型的作家出現，那理所當然的另外又會有人用『COMI PO!』來投稿不是嗎。我只是好奇如果演變成這樣，不知道會是什麼樣的狀況。

伊藤　那應該就像有很多人都是使用初音ミク來製作音樂的P（Producer）不是嗎（笑）。

竹熊　原來如此。那講談社會出像是『COMI PO!』作品集」一般的漫畫分吧。

田中　就像黑澤電影一樣，同樣的演員扮演不同的角色。屬於明星系統的一部分吧。

竹熊　原來如此，不是手塚式明星系統，而是像原祖明星系統那樣啊（笑）。不管怎麼發展，那應該都會是很有趣的狀況。

PART 3

How to PLAY ComiPo!

『COMI PO！』的玩法

除了現任漫畫家之外，還請到各方業界代表使用『COMI PO！』來實際製作漫畫。

藉由直接訪談來聽聽他們使用後的感想與可能性！

（編輯部註：所製作的作品，原則上都只使用『COMI PO！』）

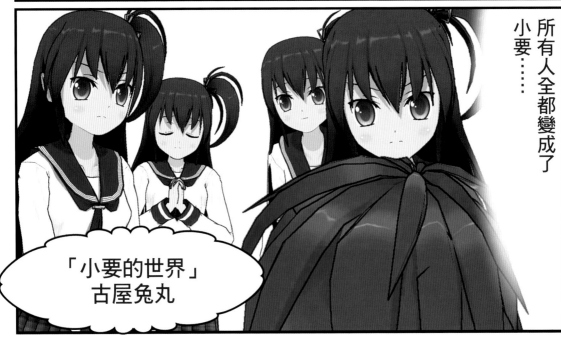

幸好你沒事！

好久不見

俊介恭喜你出院！

吵吵

鬧鬧

明明是男校

現在卻變成了天堂！

橄欖球也不錯呢

我去加入相撲社好了

不管在哪兒都有小要陪我

我更幸福！

跟那個與正牌小要交往的秩山圭一相比

但美夢卻沒有持續多久⋯

這

某一天

在我眼中的所有人全都變成了秩父山圭一！

嗚哇啊啊啊啊啊！！

下次睜開眼睛的時候⋯我到底是會看到誰呢⋯？

完

媽！我要看醫生！

古屋兔丸
USAMARU FURUYA

漫畫家

就算不看說明書
也能靠直覺來操作！

—古屋老師是否從以前就知道『COMI PO!』的存在呢？

古屋 田中先生大約在2年前讓我看過樣品。當時還沒有這麼多的角色，背景也完全處於3D狀態。那時我跟竹熊健太郎先生一起稍微用了一下，會成為很了不起的軟體……這次有機會可以操作製品版，又再次讓人覺得『COMI PO!』有著很好的可能性。

—請問是在哪個部分，讓你覺得有可能性存在呢？

古屋 這個軟體讓人很想看看它5年後會是什麼樣子。到底能夠發展到什麼程度。要是預設角色與背景都能夠湊足充分數量的話，那應該有辦法可以呈現所有想要畫的東西才對。不過同時我也覺得，在目前這個階段還是自己畫會比較好。機能尚未完全，讓人覺得綁手綁腳牙癢癢的。

—具體來說是在哪些地方，讓你有綁手綁腳的感覺呢？

古屋 首先在製作漫畫之前，為了確認『COMI PO!』到底能做到什麼程度，我先將角色、髮型、姿勢、背景全都看過一次，然後才來切割分鏡。如果不這樣子，純粹只想要製作自己心中構想的故事的話，很有可能因為機能上限制，遇到許多無法表達的部分。而當時我的感覺是，機能上的限制還是相當多。

一開始我就想要畫醫生，可是內建的衣服只有西裝跟制服，沒有白色長袍，也沒有爺爺跟奶奶等年長的角色。也就是說表達不出我想要畫的東西。這方面真的是讓人感到牙癢癢的。

—表現上的限制讓你覺得綁手綁腳伸展不開來，那使用介面又是如何呢？

古屋 這次我刻意在沒有閱讀說明書的狀態下就開始作業，試看看在這樣的狀況下可以操作到什麼地步。結果就像完成漫畫所顯示的，使用起來非常輕鬆且容易。就這點來看它確實非常的好用，讓人可以靠直覺來操作。

—這部漫畫的作業時間大約是多久呢？

古屋 5個小時左右吧。將軟體進行安裝，嘗試裡面的各種機能，然後不知不覺就完成了，大致上是這種感覺（笑）。

—那還真是厲害（笑）。看到你所完成的作品，讓人覺得能夠在軟體限制下反過來活用這個限制，並將其優勢反應到作品內，實在非常的高明。

古屋 謝謝你的誇獎。其實我只是照以前所畫的『Short Cuts』這個漫畫的感覺來製作，或著該說，目前也只能這樣。角色數量不多，結果成為相當抽象的作品，不然就是得製作只有女性的故事。就目前的狀況來看，除此之外都會變得相當困難。感覺就只能在對話劇與抽象劇之間做選擇。

不過我也在網路上看到以『COMI PO!』將石原慎太郎的『完全遊戲』製作成4格漫畫的作品，它讓我覺得原來也有這種簡便的用法。雖然內容只是男性將女性誘拐之後痛打一頓。

—看來似乎會有許多種用法出現呢。

古屋 是啊。如果可以跟Photoshop

很想看看這個軟體
5年後能發展成什麼樣子

……或其他軟體組合的話，表現上的自由應該也會無限的擴展出去。

這次所製作的漫畫有著只能使用『COMI PO!』的限制，如果是以Photoshop等軟體的話，那我到是覺得可以製作出相當程度的作品。將自己拍攝的照片進行加工，配合漫畫內容來當作背景，或是將某個框格的做雙色反轉。光是這樣，應該就可以創作出完全不同層次的作品。

之中所隱藏的可能性 大到有無數的訴求

——就漫畫家的觀點來看，有什麼讓你覺得是創新的地方嗎？

古屋　首先，我如果用手繪的方式來製作跟這次一樣的內容，5小時內只能完成到上好線條的地步。絕對不可能再加上彩色。這點讓我覺得很了不起。另外我也覺得如果素材越來越多的話，那漫畫家可能就都得丟掉飯碗了（笑）。商用傳單的「日ペンの美子ちゃん」（「がくぶん総合教育センター」的「ボールペン習字講座」的代表角色）那類的漫畫，全都有可能改用這種軟體來製作。

——況且田中先生自己也說這種用法「讚」呢（笑）。

古屋　那可真是一大危機（笑）。另外一個讓我覺得非常厲害的地方，就是這套軟體不愧是由田中先生所製作，純粹是為了製作漫畫而存在的軟體。一些不是漫畫家不會了解的地方，都讓人覺得有特別去處理過。比方說它不只是可以分割框格，還可以變更框格的寬度。直條狀的也可以從中插入另外一個框格。就算沒有特別指定框格，只要將角色或背景拖放到那個框格上，就能簡單完成一個框格的內容。操作起來完全不會讓人感受到壓力。如果由不畫漫畫的人來開發的話，很可能就不是這樣。不愧是田中先生，設計的非常好。

——剛才有提到在表現上讓你覺得綁手綁腳的，具體來說有哪些作業受到影響呢？

古屋　如何擺姿勢，可以說是之中最痛苦的部分。要是能將脖子再往那邊偏一點，手要是能再伸長一點等等。現在這個狀況，使用者得反過來尋找內建姿勢看起來好看的角度，而這本身也是很痛苦的作業。

——古屋老師製作時所使用的版本，還沒有辦法變更手腕跟脖子的角度呢。

古屋　似乎如此。沒有這些機能用起來實在是很辛苦。

——對於今後的改版，有什麼是你覺得「要是能有這樣的機能就好了」的嗎？

古屋　講到對於追加機能的訴求，那可是會沒完沒了（笑）。首先我希望可以變更光源的位置。在製作某個表情的時候，我發現自己希望能將上方照下來光，改成從下方往上照過去，好形成另外一種感覺的表情。其他當然還有很多類似的問題，不過光是能辦到這點，應該就能讓表情產生許多細微的變化。當然也不需要每次都讓使用者選擇光源的方向，只要在想要用到的時候可以點選就好了。

另外則是覺得，要是能有可以稍微加畫幾筆的工具就好了。能有這類工具來畫上鬍子或皺紋的話，就算沒有鬍子或皺紋的3D模型也可以由使用者自己來加上去。另外也可以選擇光……

頭，然後畫成海螺小姐之中波平先生的那種髮型（笑）。光這樣就能讓自由度提高許多。再來則是服裝種類。

——田中先生也說過，使用者給了他們相當多的要求。

古屋　要是有西裝、白長袍，只穿一件內褲或是全裸，我想故事就能有更多元的發展。而角色只要能再多個幾種，輪著使用應該就會夠用。嬰兒、小孩、爺爺跟奶奶等年長者。有這些應該就夠了。因為只要改變髮型就能成為完全不同的角色。另外要是能有棒球、足球，或是籃球架的素材集，應該會很有趣。「只用這些就能畫運動漫畫哦！」的感覺（笑）。就算只是加上運動用的姿勢跟背景、制服，我想馬上就能畫出運動漫畫。

——相信今後由漫畫家、動畫家所繪製的新角色也會越來越多。

古屋　現在不是有（VOCALOID的）『GACKPOID』嗎？像那樣子跟作者取得許可之後製作『BLEACH POID』或是『BAKUMAN POID』，要是能有這種人氣角色3D檔案群集就好了。我真希望有人製作『ライチ POID』（笑）。比方說可以用『ライチ☆光クラブ』的角色們製作漫畫，感覺就像是同人誌工廠一樣，應該會很有趣才對。當然也不能忘記田中先生的「田中 POID」（笑）。

『COMI PO!』或許會改變世界

——對於接下來即將接觸『COMI PO!』的人，請問你有什麼意見可以給他們嗎？

古屋　老實說並沒有。不過這是指「在使用上不會有任何障礙」的意思。就算不看說明書也能輕鬆上手，買回家安裝好的那天應該就能在沒有任何壓力的狀況下，進行某種程度的作業。實際到pixiv看看，確實也已經有人在用『COMI PO!』製作好完整的故事情節。如果是會畫圖的人，可以用Photoshop加上不足的部分，這樣就像剛才所說的，可以突破表現上的限制。如果說職業畫家是10的話，就算是不會畫圖的人，那有了這套軟體馬上就能成長進步到2或3，真的是非常厲害。

以我的情況而言，『COMI PO!』用起來的感覺確實是還有待改良，但對於沒有畫過圖的人來說，應該會是一套非常有趣的軟體。透過『COMI PO!』來體會製作漫畫的樂趣，相信可以讓涉足於漫畫的人口越來越多。或許也會有人因此發現自己意外的才能。

——竹熊先生也在座談會中講到同樣的事情。一定會有具備漫畫才能但不會畫圖的人存在。而這些人正可以透過『COMI PO!』來喚醒自己的才能。

古屋　這絕對是有的。另外我也希望小學生們都可以接觸這個軟體。若是有小學生用『COMI PO!』製作漫畫，難道不會讓人很感興趣嗎？雖然有小學生能跟自己站在同一個舞台上，是相當嚇人的事情（笑）。繪圖等級一樣的話，就表示最低限度的基礎能力相同。不論是美大畢業還是小學生，基本上都站在同一條起跑線上。純粹是用創意來分勝負的話，那可就有點恐怖了。

——漫畫家在於如何將自己的創意性發揮到淋漓盡致，對吧。

古屋　不過就算如此，我也不認為這會奪走職業漫畫家的工作。大家應該

會當成不同類別的作品來看待吧。好比現在初音ミク這麼流行，音樂家還是沒有消失。這方面應該是會各自獨樹一格才對。……不過田中先生本身也是漫畫家。內心或許也正在構想讓雙方無法分門別類的發展模式也說不定（笑）。可以變更G筆尖、圓筆尖等線條的強弱還有筆觸的機能……要是變成這個樣子，那可就很難說了（笑）。

—就目前為止的更新頻率來看，追加這些機能的時機，或許會快到出乎我們的意料呢。假設『COMI PO!』今後持續發展下去，請問你覺得它能夠為製作漫畫有什麼貢獻嗎？

古屋　我目前有在使用Comic Studio的學校教室的3D檔案。改變教室的角度之後輸出檔案，然後進行複寫。跟這個原理相同，我們可以變更『COMI PO!』內部3D素材的角度然後進行加工，甚至重新繪製。
不過我自己畫角色的時候，與其用3D模型來變更姿勢與角度，不如直接手繪比較快。因此我並不會將『COMI PO!』用在這方面上，因為我有我自己喜歡的畫風與體型。不過要是田中先生能用我的圖來製作內建角色群組的話，那當然是再好也不過（笑）。

—那確實是會很有趣！

古屋　用這種軟體來製作草圖，複寫後修改成自己的風格，在畫漫畫的人之中使用這種方式的人應該比以前多出很多。比方說正面的臉孔就是很難維持均衡的角度之一，因此可以用『COMI PO!』來當作草圖，然後再自己畫上線條。這樣就還是可以維持自己的畫風。

—是否也能用在分鏡作業上呢。

古屋　就現階段來看，我並不會將它用在分鏡上。手畫果然還是比較快，而分鏡也不用畫到那麼詳細的地步。畫個圈點上眼睛，某種程度可以分得出表情也就夠了。就這點來看，『COMI PO!』與其說是職業級的工具，不如說是一種高度的遊戲軟體。不過還是得看往後怎麼發展就是了。不知道出生在『COMI PO!』世代的小孩子們會是什麼樣子。會不會覺得「要畫漫畫只要用『COMI PO!』就好了啊」甚至「為什麼要花時間練習畫圖啊」。

—如果是那樣的話，確實是會讓人覺得很寂寞，沒人知道20年後會是個什麼樣的世界。

古屋　電腦也不斷在進化，若是能收集許多筆電也能簡單使用的素材，或許真的會出現這種狀況也說不定。我甚至覺得在不久的將來，漫畫家說不定都是由電影導演來當。

—這又怎麼說呢？

古屋　電影總是得面對預算問題，所以現代日本的電影大多都是以現實生活為題材。要實現腦內所構想出來的場景，困難度非常的高。不過『COMI PO!』只要有照片材料，就可以加工也可以直接使用。也就是說不論是什麼樣的世界都有辦法創造出來。就這個觀點來看，世界或許會因為『COMI PO!』而改變也說不定。

正因為是『COMI PO!』才能突顯作家性格

—『COMI PO!』雖然是製作漫畫的工具，但伊藤先生與竹熊先生卻也說如果開始使用『COMI PO!』的話，說不定可以讓一個人看待漫畫的方式

第3頁第1格

第1頁第3格

因為過度的衝擊而失去了雙眼的視力。

有所改變。比方說光是改變角色的方向，演出與個性就會不同，讓人在使用的同時或許能夠有更進一步的發現。關於這點，不知道古屋老師怎麼認為。

古屋　我認為確實有這個可能。比方說在這裡（【第1頁】【第3格】），角色的表情位於對話框與對話框之間。這個左邊的對話框不可以在右邊。因為讀者的視線動向是從右移動到左，所以要讓讀者的視線位於這個動線上。這是漫畫的技巧之一。

又比方說第3頁【第1格】的「吵吵鬧鬧」這個手繪文字。這也是特地考慮到讀者眼神的動線來排列。【第2格】也是讓讀者在閱讀這3個台詞的時候可以剛好看到3人的表情。

【第3格】一樣不可以將「明明是男校現在卻變成了天堂！」只擺在右邊。將台詞分成兩邊，讓讀者的視線通過畫上來了解整體的狀況。就算是沒有畫過漫畫的人，在使用『COMI PO!』之後，或許也會去思考這種漫畫獨自的演出手法。

──確實是這樣，我自己也嘗試用『COMI PO!』來製作漫畫，但完成之

後回頭一看，才發現少了許多東西。請教職業漫畫家之後，發現演出手法跟大家完全不同。光是一個視線也會影響到那個框格，甚至整頁的氣氛。雖然並不該拿我這個外行人的作品來跟大家做比較（笑）。

古屋　確實是有這種事情沒錯。不過我另外也了解到，不論是自己畫還是用『COMI PO!』畫，自己的作品漫畫其實還是自己的作品。自己所分割的框格、特寫、遠景的習慣，台詞的配置方式⋯⋯理所當然的跟平時畫的漫畫沒有任何不同。讓我覺得用『COMI PO!』還是能夠表現出一個作者的個性。

──這或許就是所謂的作家的個性與風格吧。

古屋　所以呢，我特別想看看由個性強烈的作者用『COMI PO!』會製作出來什麼樣的作品。像是魚喃キリコ小姐或是古本良明先生（笑）。「這個人的漫畫很獨特！」的『COMI PO!』作品。地獄的三澤先生使用『COMI PO!』，難道不會讓人在意會出現什麼樣的作品嗎？雖然不能調整兩眼之間的距離，但誰知道三澤先生會使出什

麼奇招（笑）。

──可以說是讓那位作家的個性一覽無遺呢。

古屋　或許吧。『COMI PO!』的可能性真的非常廣泛。可以的話，最好是什麼都不用想就畫出分鏡，然後按照分鏡全部以漫畫重現，若有一天能夠進化到這麼理想就好了（笑）。

ComiPo!

USE COMIPO! : ver.0.81.00

PLOFILE

古屋兔丸（Furuya Usamaru）
1968年，出生於東京都。漫畫家。1994年在「月刊ガロ」以『Palepoli』出道。主要的作品有『ライチ☆光クラブ』『インノサン少年十字軍』『Marieの奏でる音樂』『幻覚ピカソ』『人間失格』『帝一の國』，『萊奇☆光倶樂部』預定在2011年冬天改編成舞台劇上演。

只有在這裡才可以看到押切蓮介老師的『COMI PO!』作品!!

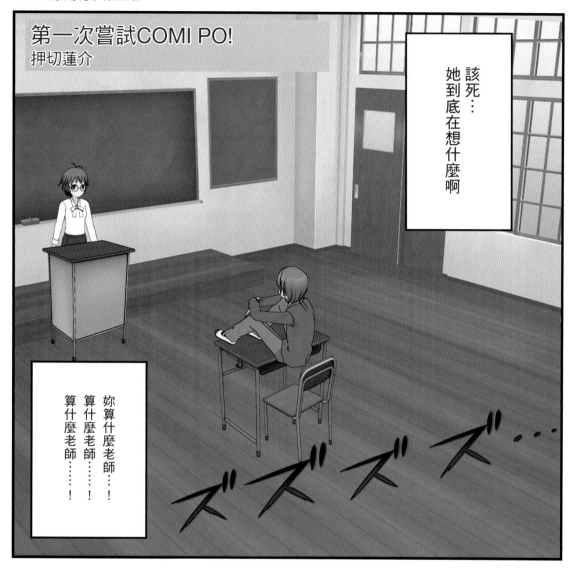

第一次嘗試COMI PO!
押切蓮介

該死…
她到底在想什麼啊

妳算什麼老師……！
算什麼老師……！
算什麼老師……！

ズズズズ…

今天要為你
介紹轉學生哦！

呵呵呵呵

呵呵呵呵
你竟然可以發現
這孩子是幽靈
……

幽靈！

我好恨你好~

什麼「我好恨啊」…

這…
該不會真的
是幽靈啊~！

膝蓋顫抖

快點讓我
呵癢~

你要是再慢吞吞…
不快點跑的話
可是會被呵癢哦！

048

呵呵呵呵！這下討人厭的學生全都給我消失了。

因為，繳不出房租的我，被趕出公寓的，把家搬到教室的計劃終於成功了。

呀～呼～這整個寬敞的空間全都是我的房間～

好恨啊…我好恨啊…

妳還唸什麼唸！為什麼還在那裡？沒事還快滾！

看我鞋櫃的厲害！

呀啊啊啊──

就這樣，不講理的女老師得到了屬於自己的房間。

我的房間

但在校長報警之後，被國家公權力處以打屁屁的刑罰。

押切蓮介
RENSUKE OSHIKIRI

漫畫家

MAIL INTERVIEW

將不太能想像的情景帶到現實之中的夢幻軟體

——請問你對『COMI PO!』的第一個印象是什麼？

押切 我第一個反應是「可以簡單製作漫畫？天底下哪有那麼好的事」。

——請老實告訴我們，使用『COMI PO!』之後的感想。

押切 變成「真的這麼簡單就做好了！」。

——『COMI PO!』有哪個部分讓你感到「創新」嗎？

押切 完全用不到「筆」這個畫漫畫所須的必備道具，只用一個滑鼠就將漫畫完成，這個事實讓我很感動。筆用久了會有「長繭」跟「腱鞘炎」這些恐怖的惡果，一想到能夠解決這些問題，讓我隱藏不住心中的喜悅。

——使用『COMI PO!』的時候，你有發現任何值得注意的事情或是技巧嗎？

押切 可以自由轉動角色的脖子，運用這個機能可以形成抽象性的頸部角度，讓我感受到了某種「全新的意境」。

——用『COMI PO!』製作漫畫時，最辛苦的是什麼地方呢？

押切 內建背景與角色之間的「距離感」相當困難。

——對於接下來將要使用『COMI PO!』的人，可以用漫畫家的觀點來給他們一些意見，或是有什麼必須注意的細節嗎？

押切 接下來應該會持續追加各式各樣的小道具，而就像我將學生手冊整個調成白色讓它看起來像布料一樣，隨著顏色跟角度的不同，運用上也能拓展出無限的可能性。這應該會成為新發現的喜悅。

——你覺得『COMI PO!』今後必須瞄準哪一個族群呢？另外也請告訴我們，你是否有在這個軟體上感覺到什麼樣的可能性。

押切 不擅長畫圖也只要動動滑鼠就

——請問你對『COMI PO!』有任何要求嗎？

押切 要是能自由調整角色的表情就好了。可以的話，那應該可以來看看自己父母親的「漫畫表現」。自己雙親的漫畫作品……這種不太能想像的事物，看來就要被這個夢幻軟體實現了。

USE COMIPO! : Ver.1.10.00

PLOFILE
押切蓮介（OSHIKIRI RENSUKE）
1970年出生，漫畫家。著作有『でろでろ』（講談社）『三角草的春天』（文化社）等等。目前在『少年シリウス』連載「黃昏特攻隊」，在『NEMESIS』連載「椿鬼」，在『COMIC BIRZ』連載「サユリ」。3月將在太田出版的網路連載空間「ぽこぽこ」連載『ピコピコ少年』的續篇『ピコピコ少年TURBO』。

只有在這裡才可以看到長嶋有老師（＆DYNAMITE PRO）的『COMI PO！』漫畫

フキンシンちゃん　不謹慎小妹

作／長嶋有 & DYNAMITE PRO

柴克・艾佛隆真帥。

哪會～

還是奧蘭多・布魯比較帥啦！

大家都沒有發現，小不子的言行其實很不謹慎。

……

如果一定要選傑克・史派羅船長

啊，『神鬼奇航』的那個船長？

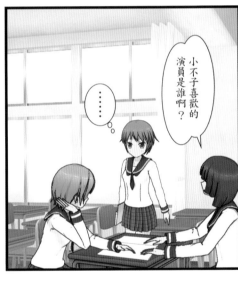

……

小不子喜歡的演員是誰啊？

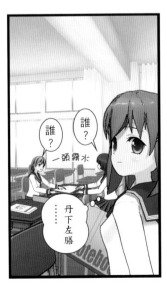

誰？

誰？

一頭霧水

……丹下左膳

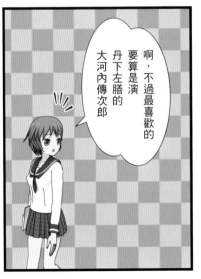

啊，不過最喜歡的要算是演丹下左膳的大河內傳次郎

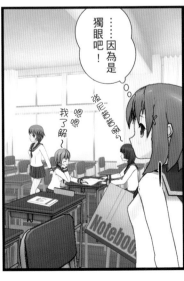

……因為是

獨眼吧！

嗯嗯我了解～

強尼戴普～

Kurakusu

Ku—

Kuran

k

Kurakusu

k

Ku—

k

kkk

Kuran

長嶋 有
YU NAGASHIMA
小說家

——首先請說出對於『COMI PO!』心中的第一個感想。

長嶋　非常好玩。沒有想到會出現這麼直接讓人了解到，漫畫是由無數零件組合而成的例子，這是我第一次遇到這種事情，讓我後來在看普通漫畫的時候陷入奇妙的感覺之中。對於已經看習慣的每個獨立素材，都開始思考它們本身的意義。在讓組合好的零件順利運作時，一般並不會去意識到各個零件的功用，必須要分解出來，才會去思考原來這個齒輪是負責這個部分。與其說『COMI PO!』是用來製作漫畫的工具，不如說它是促進思考的軟體，用過之後我覺得我的漫畫IQ提升不少呢（笑）。

不過反過來看，我並沒有特別覺得它有什麼「方便」之處。就製作漫畫的軟體來看，有好也有壞。而就1萬日幣的套裝軟體來看算是相當好玩，用過之後也覺得價錢並不算貴，不過對於剛入門的人來說，它不一定是一套容易使用的軟體。我本身對於嘗試這套軟體並沒有相當積極。用過之後也是覺得若沒有精通Photoshop或Illustrator到某種程度的話，那在一開始根本什麼都做不了。要是不了解Illustrator到某種程度的話，有可能就會在作品完成之前就放棄。實際上我就是這樣。後來在截稿日快到的時候，有個做設計的朋友來家裡來，我靈機一動想到我們不如『兩人三腳』（笑）。我站在後面下達指示，然後由她操作。她說雖然跟Photoshop不同，不過還是有著共通之處，熟悉起來並不須要太多時間。

我的另一個感想，是就算不會畫圖的人也能製作漫畫，這其實是有點誇大的廣告。雖然可以自己配置角色，但若是沒有立體感，只會變成奇怪的構圖。不懂遠近法的話，放置的角色所形成的構圖看起來也會讓人不舒服。既然是要製作漫畫，當然希望能夠呈現正確的立體空間。另外也有素材總數不足等問題，讓人覺得無法好好發揮的問題相當的多。不得不在某些地方妥協。

——實際上有哪些地方讓你覺得無法發揮，不得不妥協呢？

長嶋　萌漫畫那種裝呆的表情，就漫畫語言來看發展的時日尚淺，最好要有更多傳統性的表現。在最近的電玩中，只要移動拉桿就可以調整3次元性的資料，除了預設體型之外，應該要有可以讓使用者自由調整的體形。

表情雖然有好幾十種，但大多都很類似，讓人感到不滿。角色人物的個性大多得靠表情來呈現。不是單靠通用的固定零件，而是要有活在漫畫世界內那個時間當下才會出現的獨特表情，若無法辦到這點，那漫畫家創造的角色也就不具任何意義。這次除了讓我了解到，匯集龐大的記號雖可以製作出漫畫，但同時也讓我發現一部漫畫能否長存，在於漫畫內的人們是否能有其他瞬間（漫畫）所沒有的表情，能否創造出跳脫記號的獨一無二的表情。

——在這個作品的場合，表情上的限制，反而陪襯出了角色不可思議的氣氛呢。

長嶋　是的。對話框、置入文字等等，某種程度可以透過這方面來彌補。我覺得這些符號就是為了這種理

設計者對於這套軟體的用途
完全沒有任何迷惑之處

由而誕生於漫畫界。就漫畫的特效面來觀察，漫畫這種表現媒體除了是黑白，還是平面二次元，表現手法本來就已經有較多的限制，因此當然少不了累積彌補這個缺點的技巧。比方說畫出兩個頭，創造出殘像的感覺。而在『COMI PO!』的場合卻因為太過逼真而無法使用這個技巧。

特定框格重畫了好幾十次。當然這是某個瞬間的一格，能夠迅速帶過的部分雖然快畫完，但在高潮時角色所展現的複雜且微妙的表情，他一直重新畫到自己可以接受為止。這件事情讓我印象非常深刻。因為是職業漫畫家所以能一次到位，原來並沒有這回事。

是分割框格。到第2頁為止都是按照事先寫好的文章來製作分鏡，結尾則是只有寫個大概。第2頁之後我本來是想要在圖書室進行，但瀏覽之後發現沒有圖書室的素材。不得不說，這讓人產生一些錯愕的感覺，不過也得持續做下去。從第3頁開始發現不須要事先寫好文字。在作業者後方給與指示的我，發現可以直接用說的。也就是只用圖示意即可。到了最後的第4頁，則是我突然拿起滑鼠，先將素材配置好。

「長嶋有漫畫化計劃」

將小說家・長嶋有的作品畫成各種漫畫的計劃（目前在「小說寶石」連載中）。主要的參加者有衿澤世衣子、フジモトマサル、よしもとよしとも等等。詳細請見http://www.n-yu.com/com/manga/

標誌內的人物圖像是由藤子A老師所製作。

許多要將我的小說畫成漫畫的漫畫家見面，之中吉本良明先生（將〔一邊咀嚼〕漫畫化）在一天之內將某個

在「長嶋有漫畫化計劃」中，我與

—— 用『COMI PO!』製作漫畫時，具體上是採取什麼樣的作業程序呢？

長嶋　就在我想著該怎麼辦的時候，朋友抵達我家，在她習慣操作方法的時候我先將文章寫好。在文章之後則

似乎有非正式的用法可以創造出那種感覺，但我並沒有使用。另外，這個軟體很徹底的排除內建筆刷跟橡皮擦等工具，看得出設計者對於這套軟體的用途完全沒有任何迷惑之處。

以漫畫層面的巧思
來彌補軟體工具的限制

在以夕陽為背景的那幾格時，我發現這對完全不會畫圖的人來說會很困難。放在背景上的人物不會受到夕陽光線的影響。因此看起來非常的突兀。教室內就算了，連回家路上都

文章

大家都沒有發現，小不子的言行其實很不謹慎。
看著電影雜誌熱烈討論的兩個女生。
「小不子喜歡的演員是誰啊？」
「……」窺探雜誌內容的小不子
「如果一定要選，那是傑克・史派羅船長」
（低語）
「啊，『神鬼奇航』的那個船長？」
「強尼・戴普啊」
在一旁看著的米子的後頭部「……」
（……因為是獨眼）主角在內心加上這句
「啊，不過最喜歡的要員是演丹下左膳的大河內傳次郎」說完後小不子轉身離去
互相問說「誰啊？」的女學生。

（圖書室）啊，是小不子呢。
在看什麼書啊。（接近）
「白癡」杜斯妥也夫司基
米子露出「我就知道」的表情
「什麼事？」小不子將頭抬起，表情平淡。
「沒有」米子敷衍的笑容
「……這就是丹下左膳啊」
小不子在背後用看不大懂的表情默默看書。
「那我先回家了哦，小不子」
「嗯、再見」
無人的圖書室，維持同樣姿勢的小不子心中獨白（完全搞不懂是在講什麼）

第2頁第3格

是如此。小不子（主角的女性）看起來就像是飄在畫面上一樣。做設計的朋友在此變換色相，讓角色轉換成看起來有點染上夕陽顏色的色調。不過必須是要懂得畫圖的人才知道這種技巧。無法毫無限制的揮灑創作的原因，除了工具上的限制之外，是製作者若是沒有繪圖的知識，根本畫不出完美的漫畫。

第3頁本來想要在晚上。分鏡中的第3頁是無人狀態。我想弄成只有書包留下來的感覺。而如果是無人的話，就必須要有時間經過。不過不管怎麼弄，怎麼調整色相，影子都太過強烈，沒辦法創造出晚上的感覺。準備深藍色的透明圖像重疊在上面改變透明度等等，現場的我們，也就是DYNAMIC PRO（笑），想了一些走後門的技巧。可是都不成功。如果無法改成夜晚的話那就必須要有人物，好比忘記將鞋子帶走會是比較好的收尾一樣，變成必須由漫畫一方來配合工具的限制。

——實際上有用紅筆來修正對吧？

長嶋　這是列印出來，用紅筆改過的稿子（參閱下圖）。將太精細的眼睛

更熱鬧一點

改成下課鈴

改大，強尼·戴普的部分改成「強尼普普」，增添更多熱鬧的感覺。另外「下課後」這個旁白太過說明化，改成鈴聲。對話框的位置也是，雖然是一邊想著「在看什麼書啊」一邊接近，但對於看太快的人來說，這個位置看起來會變成一邊跟對方說話。要是變成在跟對方說話，那氣氛可就全都泡湯。米子純粹只是觀察，她沒有出聲。因此將位置往下移。「社團結束了？」的地方也是一樣，不可以讓「嗯，累死人了」的部分先進入讀者眼中【第2頁第3格】。這個經驗讓我清楚的了解到記號與配置的問題。

這個手繪的分鏡相當隨便對吧。純粹只是為了讓人了解大概是這個感覺，完工後就是另外一番景象。不過在上線條的時候進行即興的修正，我覺得就漫畫的製作規則來說，很少有人會這個樣子。比方說分鏡第3頁中的6個框格，在製作時改成5格，並覺得將最後一格移到下方會比較好玩。『COMI PO!』可以用滑鼠來分割框格，因此當場就嘗試修改。這種作業流程上大破常規，我發現是與實際漫畫不同的地方之一。『COMI PO!』或許會創造出漫畫分鏡工具，這個過去不曾出現過的類別。

另一個在實際作業時想到的，是漫畫繪圖並不一定都以正確性為主。比方說這個場面若是真的將脖子轉向筆

第3頁中段

第4頁第3格

丹下左膳　搜尋

電那邊，那將會看不到女生的眼睛【第4頁第3格】。若是追求3次元的正確性的話，並不會可愛。因此才故意朝向讀者那邊啊，所以『COMI PO!』要是能追加彎曲脖子與手指的機能的話，應該會好用許多才對。

—那些機能似乎在改版之後追加了。

長嶋　這樣啊。脖子是非常重要的。因為內建的表情並不豐富，只能用將脖子傾向一邊的方式來表現。不過當面向這邊的場面做好時，我記得我真的非常高興。讓人有活生生的感覺，但服裝、體型、身高都是一個樣，因此光是能移動指尖，就會有很大的幫助。手臂能動的話當然更好。只是隨著選項增加，使用者總合操作量必然也會越來越多，這種無法兩全的決擇一定會存在。

另外則是必須要有迫力的場面，將對方踢飛出去那種具有立體性角度的場景，此時誇張的強調腳部，會比正確描繪更有迫力。比方說原子小金剛出拳打壞人的時候，會將拳頭放大到超過實際尺寸。漫畫的許多地方都須要這種誇張性演出。在這次的漫畫之中是女生臉部刻意調整成側面，讓讀者可以看到眼睛，這樣才是漫畫的寫實風格。不過也正因為如此，一般場景的描繪更須要有正確的遠近感。

頁第1格是自己家裡，必須要有真實感才行。可是教室與住宅的圖片都有點太過寫實，只有在此處，沒有辦法給人漫畫性的平面感覺。

—只能使用『COMI PO!』的素材，
到底是方便還是不方便
讓人有東拼西湊的感覺

長嶋　對於使用『COMI PO!』的創意，這次我最想要向大家炫耀的地方，在於【跳格子】的那幾個圈圈【第3頁中段】。這個其實是用手繪文字中的圓圈來擺設上去。姿勢則是用不同的姿勢來讓角色看起來像是在以為是三次元所以正確性沒有問題，但卻完全不是這麼一回事。所以米子回家的場面無論如何都做不出來，因此我們自己另外製作了漫畫標題與米子家的圖像（編輯部註：部分字型也使用外部素材）。想要讓漫畫中的世界多元化的時候，只有學校風景這個

跳的樣子。如果不這樣用的話，沒有辦法表現出自己想要的場景。

或許可以說，如果加入無限的素材，那『COMI PO!』就會失去它的價值。如果單純的只是想要畫漫畫，那並不須要執著於『COMI PO!』。米子

這似乎是很大限制……

長嶋　姿勢方面，在尋找坐姿的時候才會很不自然的拿著筆電，其他女生則是將下半身遮住【第1頁第5格】。必須想辦法解決的部分，用Ctrl+C貼上可以馬上製造出類似角度的部分，也不知道到底是方便還是不方便，就整體性來看參差不齊，一直

作業突然觸礁。人物——桌子——椅子這三者，無法成為單純的圖層。間下以自然的感覺來配置這三者。（編輯部註：最新版可以在同一個空間下以自然的感覺來配置這三者。）

給人無法集中在作業上的感覺。實際上，常常使用貼上的機能雖然會很方便，但途中發現這樣就像美國漫畫一樣，因此故意放入只有圖案的框格來

限制，將會排除故事的立體性。第4

試看看【第1頁第6格】。給小孩子

讓人完全不想寫小說
只想一直畫小不子。

看的風之谷的卡通漫畫，那類型的圖本來就不是畫給分割框格用的，因此會讓人有種莫名的焦躁感。若是所有框格都是這樣的話，就會變成教室的背景明明很逼真，但世界本身卻失去迫力。少女漫畫不是有只在一開始畫上背景，接下來全都只用人物來演出的手法嗎？我發現就算是簡略化到那種地步，依然還是可以維持臨場感。

『COMI PO!』同時有著許多方便與不便之處，可以說是相當奇妙的產品。不過可以確定的是，從開始製作第一頁的那一刻開始，我跟我做設計的朋友都非常樂在其中！這並不是宣傳，而是心中毫不虛假的感想。

長嶋　看到漫畫家畫漫畫，我總是覺得雖然是可以賺錢，但他們竟然可以一直持續那種甚至可以用灰暗來形容的作業。不過這次我卻了解到，像這樣子創造出角色讓她們說出對白，是一種刺激腦部快樂中樞的行為（笑）。面對越來越有趣的快感，甚至覺得怎麼可以這麼卑鄙。不過是才幾頁而已，就對角色產生依依不捨的感覺，創意也不斷湧出。就算在一開始有讓人難以使用的感覺，覺得屬於缺點的地方也多到數不清，但還是想一直製作下去。也就是說，用到讓人樂此不疲，欲罷不能（笑）。

──跟寫小說時的快感，屬於不同的迴路嗎？

長嶋　不一樣。讓人完全不想寫小說，只想一直畫小不子。畫著畫著，會出現讓人想要使用特寫，無論如何都想要用大框格來讓人看她可愛臉龐的欲求。這個臉又不是我創造的，是別人的角色說，可是就是會有自己創造出來的感覺。

──可以詳細說一下主角小不子的事情嗎？

長嶋　在製作這個漫畫之前，我就有在推特寫著類似「小不子筆記」的文章。像是「小不子會以三拍子的節奏KulKurakusu・Kuran」，而很奇妙的反應相當不錯。甚至還有「每次都很期待小不子」的留言出現。不過內容太過不謹慎的時候，會先自己修飾一下。在分鏡中也是將「單眼」換成「獨眼」。似乎有出版社不能使用單眼這個字。

關於小不子，有很多讓人想做的事情。比方說像少女漫畫一樣將橫的部分弄成廣告欄。在出單行本時改成作者的特別附錄。然後就是由配角的小脇跟小藥師丸來進行人物介紹。我連名字都取好了說，脇坂跟藥師丸「脇藥（配角）」（笑）。

──這次為我們製作的作品，感覺花費了很大的心思呢。

長嶋　聽說這次也會有職業漫畫家參加，所以產生人不輸陣的心情（笑）。將樣本刊登在網路上的作品不愧是出自職業漫畫家之手，內容跟節奏都非常有趣，但也感覺到因為是使用『COMI PO!』的關係，才將人物配置的這麼簡單。要是能放得更仔細一點，品質應該會更好才對。而回過神來，才發現自己變得越來越注意之中的細節。

──對於『COMI PO!』可能性，有什麼想法嗎？

長嶋　首先，這應該會很適合用在教育上。在此指的並不是我來教別人，而是使用者自己去發現的意思。另外讓我感到可能性的部分，則是表情與背景圖像數量上的增加。比如說植田まさし

風格的背景資料（笑）。相信一定會出現有志者，私下製作像多啦A夢的角色檔案。

——田中圭一先生有說，如果是多啦A夢的話馬上就可以製作出來。

長嶋　果然。我倒是比較希望可以有植田まさし的檔案。製作植田まさし本人不願意創作的植田まさし。我覺得像初音ミク那樣，讓有志者擅自製作也無妨。這樣當然也會出現許多問題，但目前最須要的是內建檔案這種萌角色以外的造型。

喜歡漫畫的人 大多都曾想要自己畫

——長嶋先生以前有想過要畫漫畫嗎？

長嶋　我應該帶來才對。我有畫一部叫做『のるのる君』的漫畫。不管到了幾歲都還是一樣的等級，講到畫漫畫不是「—小弟（くん）」就是「—小妹（ちゃん）」。不過藤子不二雄的出道作不也是『天使的玉ちゃん』嗎。而講到出道作是「ちゃん」，手塚治虫也是『マァチャンの日記帳』。手塚→藤子→長嶋，比別人慢一步站到此起跑線上（笑）。『のるのる君』是我小學一年級畫的。沒有什麼值得講的內容就是了……

——請務必告訴我們！

長嶋　感覺最接近的，應該是這個分鏡草圖吧。『のるのる君』個性相當隨和。而我其實也只記得這麼多，能說的大概只有這樣（笑）。不過喜歡漫畫的人，任誰都有想過要自己畫畫看吧。

在我的情況，我以前買了方倉陽二出的有多啦A夢登場的漫畫入門書，受到相當大的影響，馬上就從沾水筆開始。凡事都先從架勢開始（笑）。記得我還想提升到羽毛筆的等級，可是太貴，只能放棄。書中還介紹用筆沿著尺拉線的時候，會在尺下面貼根火柴棒，讓尺離開紙張表面。我自己雖然沒有嘗試，但有朋友實際試過，沒有那種必要的說（笑）。長大之後還聽他很感慨的說出有關作業現場的話題。內容相當詳細。我很感動的覺得，他竟然那麼認真跟小學生討論那些實際的問題。

得到了工具的同時 會無條件的考驗創意

——沒想到『COMI PO!』的取材，竟然會成為這麼壯大的話題（笑）。

我其實是想要當漫畫家，可是放棄了畫圖。而小說家要在小說之中登場，我認為還是有它的難處。因為撇開這些玩笑不談，漫畫家會在漫畫之中說出自己的故事，光是閱讀就讓人不得不去思考漫畫的製作方法。早期的『漫畫道』是如此，而這個機制一直延伸到今天的『爆漫王』。回頭比較一下會發現，世上幾乎沒有在小說中讓小說家登場，說明小說寫法跟之中有何樂趣的作品。電影則有。導演常常會拍製作電影的電影。高達、費里尼、楚浮都有拍過。就作品來看，會拍攝電影的製作現場，是因為觀眾光是看到電影就會對電影本身產生興趣。同樣的，看漫畫的人多多少少都會想要畫漫畫。只是我拿沾水筆已經挫敗過一次，所以只好當作家……主題的規模越來越大了呢（笑）。

跟音樂不同
漫畫是愉快的

沒有電影那種導演拿著擴音器怒吼的樣式存在。『情熱大陸』那種節目若是由設計師登場的話會相當好玩，但如果是小說家的話，寫字的時候就都只是一個人在煩惱而已。這樣會讓節目非常的無聊（笑）。演藝人員跟運動員可就不同，不論失敗還是成功，都會有練習跟比賽可以拍。相較之下小說家不是寫字就是煩惱，老是窩在桌子前。反過來說，小說是沒有風格，什麼都不想「也說不定可以寫出小說」的創作類別。因此小說工具這種軟體無法成立。

電影跟音樂都已經有軟體工具存在。漫畫不也是有Comic Studio嗎？我覺得『COMI PO!』也是注定會出現而出現的軟體之一。這樣講雖然是玩笑，但之中一定也包含有想要輕鬆完成漫畫作業的思想。可是如果說有軟體就什麼都能解決的話，那可不然。凡事沒有創意都還是不行（笑）。在被賦予工具的同時，不管你願不願意都會被人問說，你能用這個來做些什麼。

因此在用『COMI PO!』製作漫畫時，我覺得所有人最好都要先寫出文來。跟音樂不同，漫畫是愉快的。所以一臉認真的說這個什麼都做不了，只會要求製作者改進的人，是最無聊的。最好是面對種種的限制，但還是笑著說出真拿你沒辦法而持續製作下去。這樣說不定很意外的，就會出現自己也能接受的作品。

——基本上都是請大家製作原創的作品，因此可以很清楚的看到之中所浮現的創意。就如同長嶋先生一樣，從讀者的觀點來看，拿到新工具而使創意面臨考驗，應該會是非常有趣的事情才對。

長嶋　應該會被篩選出來吧。就像演劇那樣，漫畫家或許會成為編舞者或演出家那樣也說不定。

——這也是希望長嶋先生擔任的角色之一。

長嶋　不知道我夠不夠格呢（笑）。不過這次與『COMI PO!』接觸，是有讓我產生說不定可以當漫畫原作家的想法。也就是說，雖然想要使用不同的圖來繪製，但「COMI PO!」卻無法滿足這個願望。而這次也是剛好有適合本案例的創意，所以才僥倖可以成功。我本來是想要弄成植田まさし那個風格的說。就這點來看，若是有分鏡用的3D人偶檔案，可是會非常有用。

漫畫必須是愉快的，因此『COMI PO!』這個多多少少有點像在開玩笑一般的軟體工具，跟漫畫才搭配的起用。

——用『COMI PO!』與素描本搭配來當作一個開始，我想會是不錯的選擇。聽聽我，講得好像是給晚輩們的建議呢（笑）。

以一臉認真的說這個什麼都做不了。

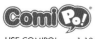

USE COMIPO! : ver.1.10.00

PLOFILE

長嶋 有

1972年出生，小說家。2002年以『猛スピードで母は』取得芥川獎。最新作為出道第10年首次的短篇集『祝福』（河出書房新社）。現在正在進行將自身作品改編成漫畫的「長嶋有漫畫家計劃」。以專欄作家「ブルボン小林」的名義在週刊雜誌連載漫畫評論。

只有在這裡才能夠看到伊魔崎齋老師的『COMI PO!』漫畫？

Guitto!

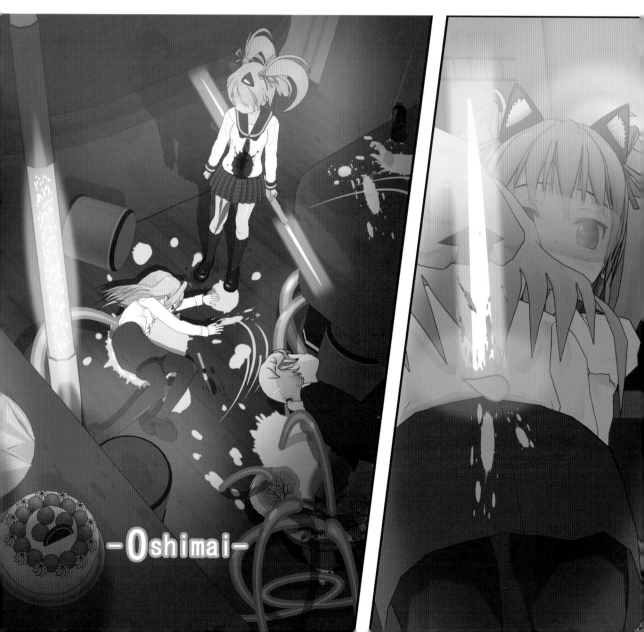

-Oshimai-

沒有說明書也能使用！
用直覺來操作的軟體！

——伊魔崎先生從『COMI PO!』體驗版的時候就花相當多的時間在使用，請問之中有什麼樣的契機嗎？

伊魔崎　我個人從以前就有許多想要製作成動畫的創意，所以想說看可不可以製作先行公開版（Pilot Film）來進行發表。為此我嘗試了CG軟體，也買了影像相關的軟體，但實際上都沒有太多時間可以好好坐下來使用。就在此時我聽到了『COMI PO!』的消息，覺得或許可以用漫畫的形態來發表。已經有用小說的形式整理好創意，如果有圖的話應該可以讓人更容易理解，因此我參加了『COMI PO!』先行體驗版使用者的募集。

——用先行體驗版所製作的作品也被發表在你的推特上，請問先行體驗版用起來的感覺如何呢？

伊魔崎　第一次使用時，我在推特上做了「這個沒有說明就可以使用的操作性也太誇張了吧！」的發言（笑）。而實際上就是那麼的順手。

之後一直到現在，我都沒有去閱讀使用說明或內建的疑難排解，它真的是一個可以用直覺來操作，使用起來沒有任何壓力的軟體。但同時也覺得素材實在相當的少，能做的事情相當有限。不過也因為這個關係，讓人可以專注在如何用手邊現有的東西來製作出好的成品。我在另外一個作品『ボク・Z』之中，一樣沒有車子的素材，但嘗試了角色被車撞到的演出。

——雖然有表現上的限制，但開始使用之後想像力浮現在腦中，是這樣的感覺嗎？

伊魔崎　是的，比方說背景，用3D道具排列，可以組合成天橋。

——這次接觸到製品版的感想如何呢？

伊魔崎　基本素材的數量並沒有什麼變化，但能夠持續進行改版是非常好的事情。除了整體的基礎性能越來越好之外，我所要求的一些機能也一樣接一樣的被實現（笑）。讓人產生可以長久使用的安心感。

——也就是說成為讓你覺得相當好用的內容，是嗎？

伊魔崎　在接觸體驗版之前，我就有著「如果是這樣的軟體就好了」的想像，實際使用之後雖然也有發現不足的部分，但確實有與自己腦中的理想越來越接近的感覺。以最後可以用這套軟體製作完全獨創的漫畫為前提，我現在依然有在使用。

——也就是說你對於『COMI PO!』這套軟體的期待，高到那種程度。

伊魔崎　是的。只是純粹拿來玩玩也相當有趣，可以說是跟我最合得來的工具軟體吧（笑）。『COMI PO!』能夠做出自己想做的東西，只做得出自己想做的東西而已也無所謂。我本來是在畫漫畫，轉換跑道的理由是因為繪圖作業真的非常累人。我屬於如果畫不好，就會一直原地踏步煩惱該怎麼做的類型。就算故事已經架構好了，也因為在繪圖上煩惱而沒辦法準時交稿……於是就越來越消沉。

ボクーＺ

作圖方面進行的並不順利⋯⋯是這個意思嗎？

伊魔崎　是的（笑）。我最想做的事情是發揮創意。因此像『COMI PO!』這樣有創意但不須要畫圖，最後可以製作成有圖案的成品的軟體，正合我意。

——有什麼要素是可以回傳到動畫相關分野上的嗎？

伊魔崎　製作動畫時，雖然可以用演出的權限下達這樣那樣的指示，但這些指示不會全都反應到作品上。當然，動畫是要給多數大眾所欣賞的作品，由許多人一起製作，無法完全反應出各人嗜好也是理所當然。不過會

——根據其他人的意見，『COMI PO!』可以用來調查圖的構造，可以簡單修正因此也適合用在分鏡上。

伊魔崎　我也有用『COMI PO!』相關的書籍來給人看製作程序，但果然還

有一些想要在動畫嘗試的照明方式與影子的處理方式，甚至在接近完成的階段出現「果然還是變更角度好了」的觀點。在『COMI PO!』裡可以馬上就改變角度來立即修正，這是目前為止根本不可能辦到的事情。

——會變成擦掉後重新繪製的作業呢。

伊魔崎　正因為這樣，如果沒有『COMI PO!』的話，我或許根本不會想要畫漫畫吧（笑）。不會想要在動畫工作之間短短的休息時間，製作彩色漫畫。用稍微塗鴉一下的心情弄一弄，結果卻完成了⋯⋯『COMI PO!』帶來了這個可性性。

方式來研究，看能不能在『COMI PO!』上面先做出來看看。結果讓我有機會可以涉及攝影跟完成色彩等領域，也讓我相當具體的學習到影子的處理方式。製作動畫時會有一張用來指定攝影的時間圖（Time Sheet），現在的我在這方面的指定也變得比以前囉嗦了許多（笑）。

是會在作業途中跟最初預定的內容產生一段距離。

——關於這次所製作的範本，首先，這完全沒有使用Photoshop等其他軟體嗎？

服裝以外的素材現狀沒有不足!?

第3格　第2格

GaCha！

完全沒有，一切都只用『COMI PO！』的素材。

——太田出版社內大家都在問「這真的是只用『COMI PO！』做的嗎？」，造成了相當的話題。

那還真是讓人高興。

——在此希望請你一格一格的，告訴我們所使用的技巧。首先是第1頁【第1格】右邊，這個方形招牌，或著該說街頭風景，是以什麼為基本素材呢？

這個招牌是3D道具的衛生紙盒。配合遠近感的關係，仔細看可以看到一點點紙的部分（笑）。改版後將抽紙的那面轉到另外一邊來配置。追加了上面的老鼠也是，目前的素材之中當然沒有3D老鼠存在，所以改變預設道具中兔子的角度，調整成看不出耳朵長度的位置。招牌上面的老鼠也是，可以將各種素材顏色的機能，讓使用者可以將各種素材拿來這樣使用。

——左上有人在鋼桶焚燒東西來取暖，請問這個鋼桶是？

那個是束直起來的馬克筆，上面的火花則是雪的素材。

——每個答案都讓人很震驚呢……這個像閃電的東西呢？

這是漫畫符號之中，用來表現顫抖的符號。下面的車子是板擦清潔器，盡可能的加上燈光跟反光等，會讓人聯想到車子的符號，就可以給人車子的感覺。左上角的垃圾箱也是板擦清潔器，旁邊散亂的垃圾袋，則是兔子的尾巴。

——完全沒想到用學校內的東西，可以創造出這種小巷內的氣氛，我只能用佩服來形容。

謝謝你。街道本身則是組合櫃子跟鞋櫃等素材來製作的。

【第2格】也是使用一般素材的話，絕對無法創造出的氣氛。特別是這個女孩子的圖案部分剝落的感覺。

或許有點難以看出，這個剝落部分使用的是火燄的素材。將火燄調整成跟背景相似的顏色，蓋在女孩的腿上。女孩跟海報之間的部分，則是用閃電的素材。仔細看的話可以看出閃電的鋸齒狀。

——確實如此。【第3格】的門把，這應該也是使用別的素材吧？

是的。這其實是滅火器。將這個對話框移開的話，可以看到水管的部分（笑）。

——在漫畫之中，有時確實是會用對話框來隱藏不想讓人看到的部分。這正是範例之一呢。話說回來，將這些甚至可以稱為機密的技巧公開出來沒有問題嗎？雖然都講到這裡了（笑）。

當然沒有問題，講到這裡才問這個問題確實已經太晚（笑）。

——不過就像一開始所說的，如果沒有說明的話，大家都以為這是使用Photoshop等軟體另外加工的。

第2頁第3格

伊魔崎（笑）。也是可以用現有的素材來製作時代劇漫畫的那種盔甲，不過我看還是等追加新素材之後會比較輕鬆。除了服裝之外，現有的素材其實並不會不夠用，或著該說，沒有什麼好困擾的。

為了擴展表現上的自由　不要太相信素材的名稱

——接著是第2頁，聽了第1頁的解說之後，總覺得可以了解使用了什麼素材呢。

伊魔崎【第1格】中央的台狀物是使用圓筒狀的椅子，下面的桌腳是馬克杯。如果轉動的話就會出現杯子的手把（笑）。

——讀者們最感興趣的部分應該也跟我一樣，是這【第3格】的光劍，起初這是怎麼做出來的呢？

伊魔崎這是菜刀。把手的部分是讓刀刃部位超出框外來隱藏。然後再準備另外一把菜刀，調整刀刃的角度讓它看起來成為細細一條，再將把手的部分從框格中消除。最後將兩者連接起來配上光線效果的素材。

——這句話講的真的非常好。

——這真的是非常精細的技巧呢。這位女孩所戴的護目鏡又是如何呢？

伊魔崎那個護目鏡其實是煎蛋啦（笑）。把煎蛋弄成半透明而已。

——太神奇了！用了很多廚房道具呢來看待素材，應該可以拓展出更大的表現空間。

——感覺好像撥雲見日，看到新世界一般。

劍上，不過門的周圍也製作的非常細膩呢。

——第一框格之中有下雨，因此門外有雨的話可以增加臨場感。另外這個場景是酒吧的空間，是『COMI PO!』所沒有準備的場所。因此我特別用「就電影的觀點來看，要如何表現這種場所」的方式思考。先將手機放進去來當做牆壁，但光是這樣細節不夠，因此又另外放了一個較小的手機。手機開關看起來很像電箱對吧？

——這個框格很容易就將焦點放在光營養豐富呢（笑）。

伊魔崎是啊，均衡使用各種食材，

圓狀物體，可以用看看馬克杯或馬克筆。正面看起來雖然是杯子，但從底部看起來則是圓形。以這種思考方式會發現其實大部分都已經存在。想要

單純的去尋找想要的形狀，

伊魔崎就現狀來看，『COMI PO!』很容易讓人以為將素材放到框格內就可以完成漫畫，並把這個用法當作理所當然，不過只要讓自己畫圖的人知道有這種用法，相信更高品質的作品會陸續不斷出現。現在只是用法還沒有被傳播出去而已。

——不過，能夠自己發揮到這種地步的人，應該不多吧。

伊魔崎從體驗版的時候開始，我在製作時就一直有去意識到比自己更厲害的上級者們。如果我的程度到此，那他們應該會下更多功夫，想出更多的巧思。

以此想像，如果這些厲害的人差不多會做到這種地步，那自己當然也不能落後（笑）。

——門一樣也是把手機弄的好像是出入口一樣。也就是說，光是這樣就能創造出這個氣氛。在其他素材的場合也是一樣，不要太相信素材名稱會比較好。

第3頁第2格

——我想正因為如此，才能達到這個品質。接著在第3頁的【第2格】中，有血液飛散的場面，在此所使用的不只是血液的漫畫符號對吧？

伊魔崎　我記得好像還有使用煙霧。另外也將對話框加工當作圖來使用。

——這個光劍的軌跡是怎做出來的呢？

伊魔崎　是用表現動作的漫畫符號，將那個素材3條排在一起之後把邊加粗，然後再用別的素材將中間塗掉。這其實是偶然發現的，一開始只是很單純的將三條動線排在一起而已。只是這樣的話線有點亂糟糟的，於是將中間的間隔塗掉，結果就變成這個樣子。很多問題都是遇到才想辦法解決呢（笑）。

——可以說是以直覺來使用，並且會有新發現的軟體呢？

伊魔崎　沒有一次不會產生新的表現手法，或者該說每次使用都會有新發現。發現這樣子表現似乎怪怪的……而想辦法將這個要素去除的同時，幾乎都會發現新的表現手法。

——能夠找到新的表現手法，也是非常厲害的一件事。接著同樣是【第2格】，右邊髮型像是鳳梨一樣的男子讓我非常在意。

伊魔崎　這是在光頭的男性上面疊上另一個人。也就是說這是另一個人倒過來的頭髮。這個像是耳環的東西則是跟劍的軌跡一樣使用漫畫符號。不論是軌跡還是耳環，都是將本體的外圍加粗，以外圍的顏色為主體來呈現。本體則當作亮點來使用。這樣可以將許多小道具活用在各種形狀上面。

——原來如此，確實是可以應用到各種形狀上。

伊魔崎　第4頁的【第4格】有著像觸手一樣的東西，這也是用漫畫符號加工的。

——你這邊所製作的作品，在顏色用法上也很獨特。請問在使用顏色時，有什麼特別的技巧嗎？

伊魔崎　這次主要是希望可以抑制色調，另外還想加上影子，因此各個角色其實都有著雙重構造。先放一個用濾鏡強調陰影的黑白角色，然後再用有顏色的半透明角色重疊在上面，女主角之外大多都是這種兩層的構造。光看漫畫可能很難看得出來……這個作品本來是想用bande dessinée（法國的一種漫畫風格）系……尤其是墨比斯（法國漫畫大師）那種平淡的色調來進行。只是最近自己的喜好越來越偏向彩色一方，所以最後還是留下了色彩。雖然我並沒有去看，但可能也受到製作時所放映的電影，創…光速戰記的影響吧。自己覺得成功的只有第2頁【第3格】，這邊的色彩被壓得相當低。

——在此之前，這位身為主角的女生，還真是下手毫不留情呢（笑）。

不管是再怎麼細微的作業
都只會讓人感到高興

第4頁第3格

第4頁第1格

Guitto!

伊魔崎　其實是想要發展成主角的女生跟被救的女生大打出手，大肆破壞街道的作品。大爆炸、高樓毀壞、車子亂飛，可是才4頁的話，不管怎麼弄都會在開始之前就結束，結果就變成了這個樣子（笑）。

——她被刺到不要緊嗎？（笑）

伊魔崎　我也不清楚（笑）。或許會是個大問題吧。在此雖然讓她勝利，不過在被砍的人身上也加了觸手，讓人覺得這些人也不普通。只有4頁，總是會變成標準式的劇情。而光是「用『COMI PO!』挑戰高難度製作」的話，感覺相當無聊，所以在此加上「那這些人到底是什麼」的謎題。

——確實是充滿謎題，讓人產生許多幻想呢（笑）。那麼有關最後一頁的【第1格】，這個將手腕抓住的動作，用一般方法製作應該非常困難吧。

伊魔崎　抓住的這個動作，確實是有相當的難度。在此是用透過的框格來組合上層與下層的兩隻手，來形成抓住的感覺。影子雖然滲出來，不過在此與『COMI PO!』妥協，乾脆也不去修正那只是將角色放進去的感覺。真

當然沒有在內建的群集內，但只要有相似的假象。這個漫畫之中的建築物，也能用不同的方式來創造出類似的舞台。就算實際上沒有這個舞台，也能用這個素材可以用這個跟那個來製作」「用這個素材可以成為那個世界」，這真的是非常的驚人。

伊魔崎　我偶爾會看到不會畫圖的人說「沒有這個，沒有那個」，但對會畫圖的人來說（不只是『COMI PO!』）則是「那個素材可以用這個

——從學園用的素材群集之中，竟然可以製作出跟學校相差這麼遠的世界，這真的是非常的驚人。

料之中將雲縮小後置入。比方說第1頁【第3格】。這個門把周圍的污點也是用雲來製作的。想要有不定形的感覺的話，現階段的素材之中只有雲跟血跡可以選擇，這兩樣我都常常用到。

伊魔崎　這個破布是雲。從天候的材

——這真的是讓人獲益良多。

伊魔崎　不過花上這麼多道工程，可能會被人說「明明是『COMI PO!』卻無法簡單完成」（笑）。我是因為喜歡才會這樣做，比起用Photoshop還有Illustrator一樣一樣組合，這樣實在是輕鬆太多，所以完全不覺得有什麼辛苦的，甚至全都是快樂的。

的要弄的話，可以詳細排列每一跟手指的形狀，但用『COMI PO!』進行這種作業可以說是本末倒置吧。

——在【第3格】，光劍貫穿了另一個女生。仔細看的話可以看出以非常強的力道插入，連衣服都破碎，這邊就會像是違建很嚴重的大樓內部的天花板（笑）。

——這真的是讓人獲益良多。

配線纏在一起的亂糟糟的感覺，應該就能有類似的氣氛。比方說【第3格】的背景，其實只是將屋頂的背景轉成橫向來使用而已。只要讓人看到高低差還有管線一樣的東西，看起來

以現有的素材
就可以不斷拓展出表現上的自由

—確實有人因為素材不足，而用Photoshop修改照片來當作背景，或是將完成的原稿進行修正，不過我還是第一次看到只用『COMI PO!』就能夠達到這麼高品質的作品。

伊魔崎 我自己也有打算在將來加入自製的素材，不過就圖形來看，其實只要有線條跟濃淡，幾乎什麼都可以表現，而線條的素材跟濃淡的素材『COMI PO!』都已經有了。我個人認為應該大致以上的事情都可以辦到吧。

—反過來看，有什麼是你「希望可以有」的機能嗎？

伊魔崎 要是能有拖放圖層的機能，會讓人很高興。目前只能用按鈕來讓圖層移動，這樣很不方便。特別是像我的作品這樣，有很多素材排列在一起的場合，用按鈕來移動圖層層得花很多的時間。變成有相當多的時間都花在等待素材移動。連打按鈕，然後等圖層自己慢慢移動……就像電腦運作上的遲延一樣（笑）。要是能用拖放的方式來移動圖層，應該可以讓作業時間變縮短一些。

—其他還有什麼是你希望可以追加的機能嗎？

伊魔崎 大致上都已經有了，接下來只要持續追加素材就可以了吧。另外則是像Painter的噴槍工具，比方說第1頁【第1格】像光一樣的素材，只要登錄在噴槍工具上，接下來就可以一口氣噴灑某種程度亂數擴散的光。另外則是像大樓窗戶，只要登錄一個，就可以自動往左或往右排列出去的工具，這些都可以讓人更輕鬆的進行作業。

—確實是這樣，跟建築物相關的素材若是可以更加充實，各種變化跟表現都可以更加多元。

伊魔崎 有些意見指出，沒有特定建築物的背景就不能表現那樣的世界，不過我想要提倡的是，用壁紙一般的平面背景來組合窗戶等3D素材，組合素材與素材來製作新的東西，這才是『COMI PO!』的全新表現。所以我覺得內建背景也不該是單純的一張圖，最好分成各個部位，以不同的部位來提供。比方說畫有一個門的背景，將門的另外一邊設定成透明。

—可以將門去除來擺上其他素材對吧。

伊魔崎 是的。置入天空或是海洋，如果能組合各種素材來製作背景的話，「沒有窗戶外可以看到海的背景！」這種意見也會消失。

—真的是讓人學到很多東西。

伊魔崎 大家要是也用現有的素材盡可能的拓展表現上的自由，應該可以從中享受到更多樂趣才對。

ComiPo!

USE COMIPO! : ver.1.10.00

PLOFILE

伊魔崎齋

動畫師、漫畫家。參與製作的動畫『航海王』『犬夜叉』『灰羽聯盟』『迷宮塔』『天元突破』『棋靈少女』等等。在『COMI PO!』黎明期就以『COMI PO!』發表多數作品。現在則參與『COMI PO!』的製作。

只有在這裡才可以看到仲村みう老師的『COMIPO!』作品!!

仲村みう
MIU NAKAMURA

株式会社エートップ 董事長

——這次的企劃是要請仲村小姐用『COMI PO!』來製作漫畫。在田中圭一先生的指導下進行。首先，仲村小姐有畫過漫畫嗎？

仲村　沒有，雖然有想過要畫，但沒有實際付諸行動過。還有，我非常不會用電腦（苦笑），所以今天也有點不安……

——那還真是意外！不過我認為

『COMI PO!』正是讓這種類型的人也能使用的軟體，況且旁邊還有田中先生陪著，相信沒有什麼好擔心的（笑）。

田中　那麼，我想我們先從四格漫畫開始吧。請從〔開始製作漫畫〕中選擇〔4格漫畫用‧長條半頁尺寸〕。

基本操作方法，是從左側的的〔素材一覽表〕中選擇〔框格〕或是〔角色〕、〔3D道具〕等等，用拖放的方式來將選擇的物體配置到想要置入的框格內。

仲村　變成像在走路的感覺了。

田中　另外再選擇框格中央的角色，就會出現方塊跟圓圈的符號，在圓圈上面按住右鍵不放就可以轉動角色，按住左鍵的話可以讓角色移動。

仲村　雖然說明的很清楚，但我連左鍵跟右鍵都不懂，可能有點不行哦（笑）。

——竟然是到這種地步（笑）。

仲村　好廣害！一開始就有風景在裡面了呢。

田中　是啊。有學校的教室跟操場等各種風景。就讓我們試作一個框格來當作練習吧（範例的第4格）。首先選擇角色。

仲村　怎麼辦，眼睛都只盯著男生看（笑）……那我想用這個秩父山老師。

田中　那麼，請按住他右上，並拉到框格上面。

仲村　哦哦！成功了呢。

田中　接下來請選擇右上的〔變更姿勢〕來決定角色的姿勢。選好之後一樣到右上的〔角度〕來變更角色的角

仲村　不過姿勢到是弄好了。

田中　接下來請選擇背景。

仲村　就選這個走廊吧。

田中　這邊也可以拉4個角的方塊來擴大。另外，想要上下左右移動背景時，可以從背景上的任何部位進行拖拉。最後配置對話框，在輸入欄打上文字，就可以完成對白。

仲村　那就放「累死了」吧（笑）。光是這一個框格就讓人有些滿足感了呢（笑）。

田中　沒問題的，先做好結局也是一種作法。在此加上汗來強調疲勞的感覺吧。這可以從漫畫符號中選擇。

仲村　哦——！還可以這個樣子啊！

田中　順便改變一下表情如何？

仲村　嘴巴張開，給人正在說話的感覺。

田中　竟然可以簡單的就做到這種地步。

仲村　這個有點煩惱的表情真好！確實給人好累的感覺。

——第2格以後要怎麼發展呢？

仲村　我完全沒有去想。……怎麼說呢，腦中只浮現BL的劇情（笑）。

——要走成人路線嗎！？（笑）

仲村　才不是！才不是成人。BL是浪漫！

——我真是太失禮了。

仲村　不過突然說出「累死了」，下一格不知道該怎麼接下去呢……可以把這格放到最後面嗎？

田中　可以。選擇這個框格，就會沿著框格出現綠色的線。這樣可以讓這整個框格移動。

仲村　將第1個框格拉到最後面，一個一個錯開對吧。先作好結尾沒問題，一

故事果然還是要BL？ 仲村みうの綺想失控！

——那麼，在開始製作第2格之前，先來想一下故事吧。果然還是以男性角色為中心嗎？

仲村　是啊……在我心中，如果要畫漫畫的話，除了BL之外想不出其他東西來（笑）。在『仲村みうのみうまん』中也是將家電跟文具擬人化，這次也走同樣的路線吧（笑）。

田中　這個人的設定不是老師，而是某種東西的擬人化嗎？

仲村　該怎麼辦呢（笑）。啊，在道具之中有板擦跟板擦清潔器呢！這是對情侶哦！

田中　比方說板擦放在板擦清潔器上面？

仲村　從上面來嗎？……對不起，請讓我認真想想（笑）。比方說有個同性戀的男性學生，再加上一個女性學生，這兩個人為了老師在吵架。

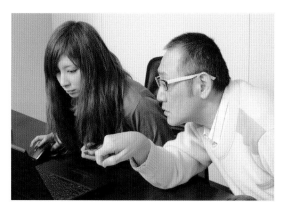

BL才不是色情
BL是浪漫！

—— 老師雖然不是同性戀，但在女學生強勢的逼問「你到底要選哪一邊」之下，沒有選擇女學生，選擇了男同學……這樣的故事如何？

田中 為什麼沒有選擇女同學啊？

仲村 考慮到自己的立場吧，要是選擇女同學的話，會在校內產生不好的傳聞。

田中 原來如此。選男同學的話至少可以避開最糟糕的狀況是吧（笑）。

仲村 既然都選了，之後當然會發生各種這樣糟糕的事情（笑）。

田中 那就將剛才那個板擦跟板擦清潔器放到第3格吧。

—— 感覺還真不知道是在隱喻什麼呢（笑）。

田中 那就決定，第一格是老師還有男同學跟女同學。第二格是老師選擇男同學的場景。然後是板擦跟板擦清潔器（笑），連到最後的「累死了……」。以收尾來看也相當完整。

仲村 是不錯的內容呢（笑）。

田中 連自己看了都會覺得，這實在是太糟糕了（笑）。

仲村 那麼，由於剛才的第1格移動到了第4格，就讓我們再從第1格開始吧。首先是製作角色。請選擇成為基本造型的角色，點選右鍵就可以選擇（角色編輯），從這裡來製作屬於自己的角色。

仲村 可以選擇臉跟髮型呢。老師已經用這個臉了，不要重複到會比較好。

田中 還可以選擇眼睛的顏色。

仲村 竟然有到這麼詳細。可是我想到使用者角色的地方（笑）。

田中 嗯，這樣「帥哥」就會被追加到使用者角色的地方（笑）。

田中 另外則是可以選擇（追加零件），幫角色加上鞋子跟眼鏡等小道具。也可以加呆毛。

仲村 那還真是可愛！

田中 在這邊選擇（儲存新檔）並輸入名稱，就可以追加新角色。

仲村 名字……就取「帥哥」吧（笑）。

田中 讓大家頭髮跟眼睛的顏色統一。

由本人製作的另一個『みう漫畫』在此完成！

——這樣子角色就算完成。那麼，讓我們重新來看一下第一格吧。

田中　因為要第二格選擇男同學，所以第一格就用「你要選擇哪一邊」的感覺來將男同學跟女同學放進去。所以一開始就讓我們使用遠景，讓大家確認整體狀況。選擇剛才的帥哥跟女同學、老師，來進行配置吧。

——女學生要自己製作嗎？

仲村　女生就算了，直接用裡面的角色吧。我對那個沒有什麼意見（笑）。

田中　那麼，請到〔攝影機角度〕中選擇各個角色可以看到全身的角度吧。

仲村　有點近呢，感覺變成學生會的會議一樣。

田中　是啊。調整一下距離，然後來決定各個角色的姿勢吧。

仲村　好的。可是用什麼樣的姿勢比較好呢？有那種逼近對方的姿勢嗎？

田中　有指著對方的姿勢，跟雙手叉腰的姿勢。

仲村　那就由女生指著對方，男生則是有點生氣的感覺好了。

田中　接下來在○的按鈕上點左鍵，角度從可以看到全身的選項中來選擇吧。

仲村　讓他們面對面之後確實是有那個氣氛呢～。老師的姿勢稍微往前彎腰好了。這樣應該會有嚇一跳的感覺好了。

田中　是啊，感覺不錯。

仲村　啊，可是最後一格老師有拿筆記，那這邊應該也是要拿著筆記的姿勢。

田中　背景要用什麼呢？

仲村　老師最後是走在走廊下，那應該是要在教室吧。

田中　對話框要哪一種？

仲村　周圍尖尖的這個好了。擺在哪裡比較好啊？

田中　在這個場合，放上面好了。如果是這樣，那男生跟女生往右移一點會比較好吧？

仲村　是的。這樣感覺比較均衡。

田中　好厲害！第一格完成了。

——那就這樣進入第2格吧。老師選擇男同學的場面。

仲村　總之先將帥哥跟老師放進去。

田中　這一格已經事先決定好內容，只放這兩個人應該會比較好。角度從可以看到全身的選項中來選擇吧。那個指著對方，感覺好像在說「就是你！」的那個。

仲村　我想呢，就特別讓老師當變態好了。

——哪一種變態啊（笑）。

仲村　「我只對文具有興趣！」的感覺吧。

田中　狀況真是混亂呢（笑）。

仲村　被這樣講還真是讓人無法反駁，一臉呆然（笑）。那麼，讓老師擺出要求變態玩法的姿勢。並在這邊宣言「如果你願意當板擦的話……！」（笑）。接下來就直接是合體畫面了，所以必須要快速的進展才行！

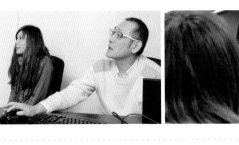

田中：背景要選擇什麼呢？要放入閃電或火燄這種抽象性的背景來試看看嗎。這同時也可以成為一種心理描述。

仲村：啊，這個閃電很好！真厲害，真的就變成那種感覺了（笑）。

——那麼，接著是第3格。

仲村：第3格已經決定是板擦跟板擦清潔器黏在一起的畫面，所以只要決定怎麼放就好了吧。該怎麼弄比較好呢。

田中：用背景來創造出氣氛吧。妳想要讓它們成為什麼樣的氣氛呢？

仲村：像童話那樣，夢幻般輕飄飄的氣氛好了。能有粉紅色的話最好。

田中：那麼（背景）中的〔輕飄飄02〕如何呢？

仲村：這個好！正是童話般的夢幻沒錯（笑）。

——到這邊應該要有人對妳說出，老師辛苦妳了（笑）。

仲村：太棒了！真的是這樣就完成了呢（笑）。

田中：將沒有框格的〔橫書〕對話框放到最上面，然後在此輸入文字。名稱要取什麼呢。我想加上

仲村：〔板擦〕，板擦什麼的……那就「板擦症候群」吧（笑）。

田中：名稱的部分也可以加上背景，可以卻有點想要這套軟體呢（笑）。

仲村：那就用這個背景吧。

田中：也可以變更顏色。

仲村：我喜歡紫色，用紫色吧！

田中：那就到此完成。

仲村みう或許會出道成為同人作家！？

——就像這樣，我們嘗試使用『COMI POI』來製作漫畫，請問感想如何？

仲村：我只能說，「真是厲害！」。

——仲村みう小姐在一開始也說過，自己並不熟悉電腦，請問使用起來的感覺如何？

仲村：我真的完全不會用電腦，可是卻還能有這樣的成果，這讓我非常訝異。要是稍微再摸一下，應該可以相當順利的製作漫畫吧。

田中：正是如此。只要用「如果這樣，應該會變成那樣吧？」的思考來使用，就真的會讓腦中所想的「那樣」成真，這套軟體就是有著這樣的機制。我雖然不會用電腦也不擅長畫圖，可是卻有點想要這套軟體呢（笑）。

仲村：就讓我們送妳一套吧（笑）。

田中：太感謝你們了！我可以用這個發表作品嗎？

仲村：當然可以。

——請務必用『COMI POI』來製作BL的作品（笑）。

仲村：要是加點油，說不定可以取代『みうまん』呢（笑）。也想在部落格發表看看。

——用了之後，是否讓妳有什麼新發現嗎？

仲村：覺得角色好像有點少，不過還是可以創造出自己喜歡的角色，完全不須要擔心。能夠創造出自己的角色，真的非常非常高興。

田中：現在已經透過改版，讓制服的顏色出現更多變化，在3D道具中追加小動物的角色，隨著時間不斷的進化。

仲村：該怎麼說呢，我從以前就覺得自己絕對無法畫漫畫，所以這次真的讓我很高興。我在中學的時候有想

用『COMI PO!』
可以製作出理想的BL？

過要畫同人誌，可是那時卻因為不會畫圖而遇到許多挫折，最後放棄（笑）。之後我改成寫同人小說，不過該怎麼說呢，美夢終於成真。我應該馬上就能製作同人誌了吧。

——我相信一定可以（笑）。

真的，我覺得如果是這個的話，馬上就可以辦到。沒有繪畫能力就不能畫漫畫，畫錯的話又滿是橡皮擦屑，我就是討厭那點。讓人覺得實在有夠麻煩。就這點來看『COMI PO!』可以簡單的改變角度跟姿勢，就讓人想要畫，可是如果自己來的話一定會像以前一樣放棄。所以我覺得如果是用『COMI PO!』的話，應該可以畫出自己理想的BL才對。……讓你們覺得不舒服的話真是抱歉（笑）

田中　不會不會，那也是這個軟體的目的之一（笑）。

這真是太厲害了，想做的話應該可以完全重現自己腦中所想的東西吧。時代進步的真快。今後我說不定會偷偷的成為同人作家呢（笑）。

沒有橡皮擦屑真是太棒了（笑）。

——我特別再問一次（笑），今後有想要製作什麼樣的漫畫嗎？

果然還是BL吧（笑）。我常常買BL的同人誌呢（笑）。看的時候都會覺得，這個故事希望可以有那樣的發展，可是卻很少如願。雖然這是理所當然，但我就是覺得這種事常常發生在BL。感覺就像「那個配對錯了！」（笑）。也正是因為這樣才會

ComiPo!

USE COMIPO! : ver.1.10.00

PLOFILE

仲村みう

1991年3月14日，出生於岩手縣。株式会社エートップ董事長。以漫畫原作者在『週刊プレイボーイ』連載『みうまん"腐"っても仲村家！』（作畫：田邊洋一郎），並以攝影師的身份在『ビージーン』連載『仲村写真館』等等，於多方面活動中。

仲村みう官方部落格

http://ameblo.jp/nakamura-miu/

只有在這裡才能夠看到すがやみつる老師的『COMI PO!』漫畫!!

接下來讓我們用Excel來學習統計學

咦咦?不知道我聽不聽得懂…

愛學習的 Comi Po 小妹

作・すがやみつる

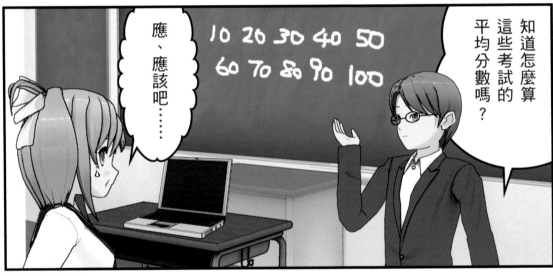

知道怎麼算這些考試的平均分數嗎?

應、應該吧……

10 20 30 40 50
60 70 80 90 100

只要用Excel的函數就好了嘛

正是這樣可以求出55

10
20
30
40
50
60
70
80
90
100
=AVERAGE(I4:I13)

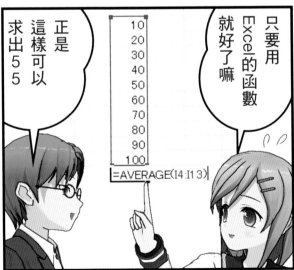

那這邊的平均分數呢?

這邊也是55呢!

35
40
45
50
55
55
55
60
65
70
75
↓
平均 55

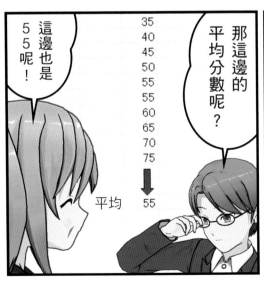

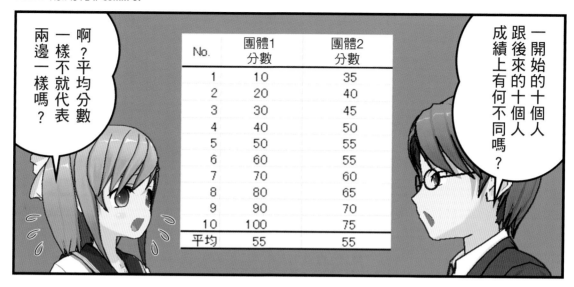

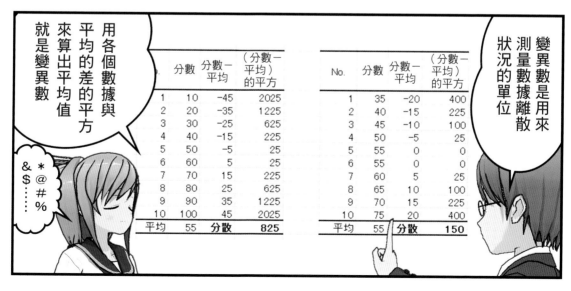

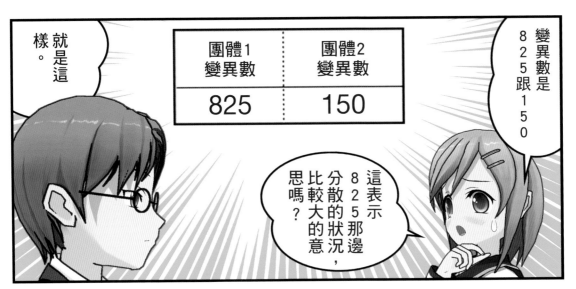
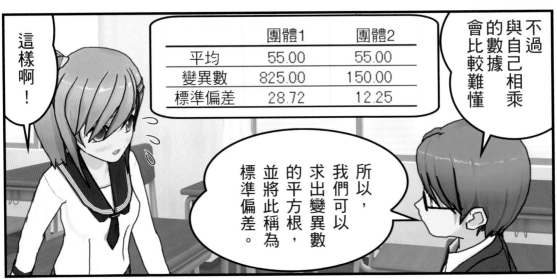
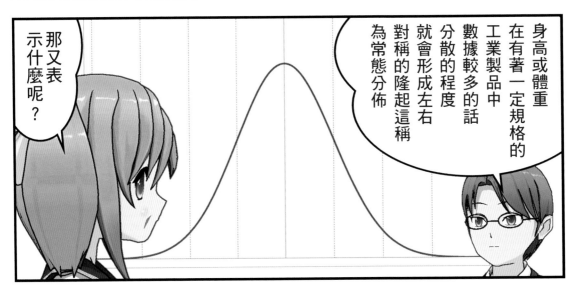

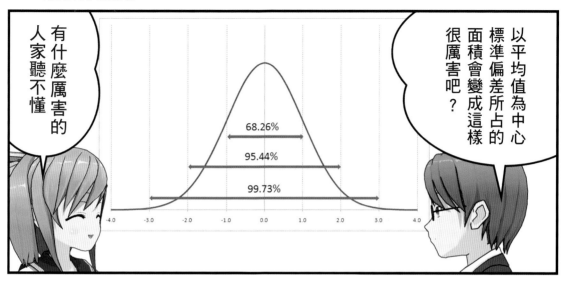

有什麼厲害的
人家聽不懂

以平均值為中心
標準偏差所占的
面積會變成這樣
很厲害吧?

68.26%
95.44%
99.73%

標準分數?
那個領域
跟我沒有
關係啊!

$$標準分數 = \frac{分數 - 平均分數}{標準偏差} \times 10 + 50$$

只要知道,
考試的平均值
還有標準偏差
就可以知道
自己的標準
分數哦!

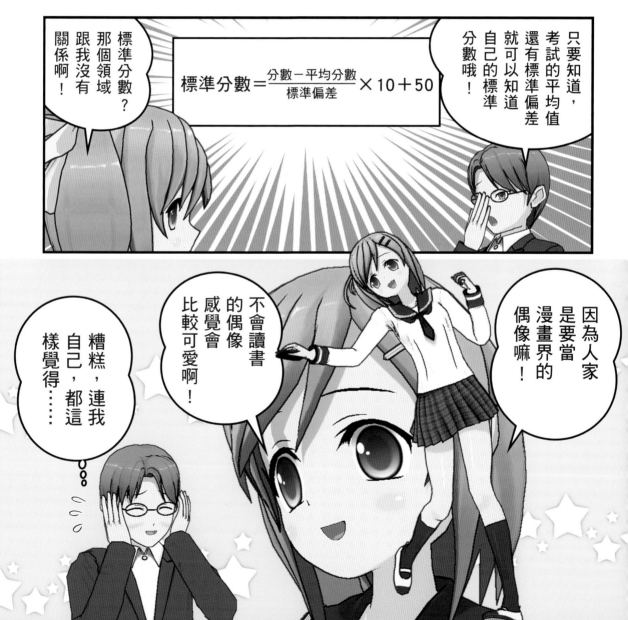

糟糕,連我
自己,都這
樣覺得……

不會讀書
的偶像
感覺會
比較可愛啊!

因為人家
是要當
漫畫界的
偶像嘛!

すがやみつる
MITSURU SUGAYA

漫畫家・漫畫原作者・小說家

在Mac黎明期就預見到 漫畫製作軟體的進化

——聽說すがや先生，是日本首位用Mac畫漫畫的人。

すがや　是的。在那之前也有人用國產的MSX或PC8801，以塗鴉程度來繪製漫畫。不過那畢竟都不具備可供印刷的解析度，恐怕也沒有人是以畫給商業出版而製作的吧。Mac登場時的列表機，解析度只有300dpi左右。Mac是在84年開始於日本販賣。當時受到『週刊ポスト』編輯的委託，畫了這邊這部漫畫（圖1）。當時有Smoothing這個機能，可以印刷的更加細膩，可是一開始用300dpi印刷出來的時候，編輯部說「看不出是電腦畫的」，而故意沒有使用那個機能（笑）。用這種方式畫出來的作品在美國網路，Computer Serve這個當時世界最大的網路上刊登。看了之後這本『DREAMLAND JAPAN』（圖2）的作者寫了「電腦狂Mitsuru Sugaya」，用電腦畫的漫畫來娛樂他的粉絲」。這邊將我當時的作品來寫成「將漫畫掃瞄後上傳」，可是當時根本就沒有掃瞄器說（笑）。這本書在日本也有被翻譯出來。

——請問你本來就有使用Mac嗎？

すがや　當時並不是為了畫圖，而是以電腦程式為中心而使用（笑）。85年開始用電腦通訊，並與『日經電腦』的編輯林伸夫先生認識。他後來創設了『日經Mac』這本雜誌，可以說是日本Mac的福音傳播者。他向我提議「要不要嘗試用Mac畫漫畫？在美國甚至有這種漫畫存在」，並拿了這本叫做『Shatter』的漫畫給我看（圖3）。這邊是收藏版的總篇集，屬於賽博朋克風格的SF漫畫。他說這個漫畫是用Mac製作，而且還在印刷階段上色。在Mac內製作黑白的版型列印出來，然後上色。而這個作者與軟體製作公司一起製作漫畫用的軟體。那個軟體叫做『Comic Works』，就像是現在的『COMI POI』（圖4）。

——這個軟體也能分割框格，配置對話框呢。

すがや　只是它並沒有3D的要素存在，當然也不能自由轉動。有內建美式漫畫風格的角色，有背景，用這些素材進行排列，就算不會畫圖也能製作出類似漫畫的作品，軟體的內容大致上是這樣。不過它並不像『COMI POI』這麼好用。因此我也改成使用Mac Paint跟Super Paint這些繪圖軟體。這邊（圖1）是只用Mac Paint製作的。聽到這個消息之後，平田弘史老師甚至有來拜訪我的事務所。

——用Mac畫跟用手繪，請問兩者有給你什麼不同的印象嗎？

すがや　電腦果然還是相當麻煩呢。

圖4　

圖3

圖2　

圖1

手繪有助手協助，所以只要畫好人物，接著就可以將背景交由他們負責，落得一身輕鬆（笑）。不過我從當時就開始覺得，陰影的部分說不定可以由電腦來處理，不用再貼網點。將來電腦更加發達的時候，交給助手執行的工作說不定可以全都以電腦來自動化才對。

有這種機能將會很有趣

成為職業漫畫家的助力

——這次實際使用『COMI PO!』，請問你的第一個印象如何？

すがや　感覺是，終於讓我等到了（笑）。我繪製教學漫畫的機會相當多，而『COMI PO!』正是最適合這個領域的工具（笑）。製作教學漫畫的時候，不須要有過度的演出。比方說只要有老師跟學生這兩個角色，然後加上「老師，這裡我不懂」「這個其實只要……」的對話就已經足夠。這種形態被稱為「相聲式漫畫」。由裝呆跟吐槽的兩個角色來教對方或被對方教。

——作業起來不會太過麻煩的『COMI PO!』，確實適合用來製作這種漫畫。

すがや　只要有分鏡馬上就可以完成，能夠將圖的表現交給軟體來負責，讓人覺得真是有夠方便。不過前提是素材資料庫，小道具跟動作必須發展得相當多元才行，而相對應的，電腦硬體性能若是不足，用起來必會很辛苦。不過既然已經到這種等級了，就普通漫畫來看應該可以製作出相當好的作品才對。

就像記者發表時也說過的，『COMI PO!』可以當作簡報工具或用來製作傳單，應用範圍似乎相當多元。我同時也是研究生，有時必須在學會發表簡報，此時若是能使用『COMI PO!』，應該可以做出相當有趣的東西才對。

——實際使用之後，是否有什麼希望可以追加的機能呢？

すがや　當思考怎麼用在工作上的時候，覺得除了彩色版之外，希望也可以有黑白版。關於角色風格則是覺得這樣也相當有趣。因為自己畫不出這樣的圖，所以反而覺得好玩（笑）。可以製作出自己畫不出來的作品也說不定。

——今後角色似乎會越來越多。

すがや　那真是讓人期待。還有，我覺得目前的『COMI PO!』還只是讓人當作興趣來玩的軟體。當然，往後怎麼發展還不知道，不過如果要追加職業等級的機能，我希望可以讓人一口氣將分鏡套入。

在我個人的情況，會先將分鏡全部製作好，來當作故事的大綱。然後在作業時逐次將內容套入，不論是Comic Studio還是『COMI PO!』，都必須一部分一部分的貼上去，這樣真的非常麻煩（笑）。只是這個想法來自於漫畫家繁忙的工作量，希望這類軟體可以幫他們趕稿（笑）。要是這類機能可以越來越充實，那應該可以比現在更有趣。

——讓漫畫家的作業可以合理化的機能，對吧。

すがや　請想想我們使用電腦的理由。讓表現手法更加多元當然也是主要原因之一，不過在這之前，想要讓作業合理化、效率化才是最一開始發明電腦的主要理由。

作例1

用這個軟體可以縮短多少時間，或是能夠減少幾位助手，進而讓成本降低。我覺得這才是用電腦作業的本質。請務必也將著眼點放在這方面上。當然，人們把這種想法稱之為偷懶（笑）。

——（笑）。這種思考方式跟『COMI POI』似乎有相似之處。

我想是的。比方說『COMI POI』不必用到繪圖板，只要拿滑鼠操作一下，就可以簡易做出漫畫。不過另一方面來看，它在表現上還有相當的限制。以目前的內容要製作出像「電子神童」那樣有著火爆動作場面的漫畫作品，會有相當的難度。要是成長到可以製作那類的作品，它將會變得非常的好玩。

——Sugaya先生在網路上有實施「e-Learning的4格漫畫製作法」這個實驗性的教學（範例1）。開始這個教學的原由是什麼呢？

首先，這個教學的目的是要

告訴大家，沒有畫過漫畫，不懂得什麼是起承轉合的人，也能簡單的繪製漫畫。那個網站是用來研究這種學習方式的實驗性教學網站。

——來參加這個教學網站的，都是什麼樣的人呢？

幾乎都是不會畫圖，但想要畫漫畫的人。很有趣的，這些人只要完成一次作品，就會變得非常有自信。相信自己可以製作劇情式的漫畫（笑）。那個360度的轉變實在是讓我感到非常的訝異。

——具體的教學內容是什麼呢？

首先請他們準備筆記、印表機、掃瞄器、數位相機。然後用動畫來讓他們看角色分鏡的製作流程，請他們實際製作漫畫。每個階段都會進行問卷調查，並在最後請他們將完成的作品寄到我這邊來。這個實驗現在還是可以閱覽，想要製作漫畫的人請務必活用。

——讓你開這個教室的契機是？

目前日本大學之中有開漫畫教學課程的學校40所，之中半數會教

學生實際的畫法。只是漫畫的製作方式，並沒有所謂的標準流程存在。授課內容大多也都是由漫畫家口頭說出自己的實際經驗而已。這種狀況讓我覺得必須要架構出一套理論性的教學內容才行。另一個理由則是大學的課程基本上都是以已經有繪畫基礎的人為對象，對於完全不會畫圖的人來說，並沒有辦法上這些課程。

人氣較旺的大學就算了，有些大學湊不出足夠的人數，但還是為了提高自身的人氣而設置漫畫跟動畫學科。這樣子會讓以漫畫家為目標的人跟還沒有基礎，但想要讓自己會畫漫畫的人全都聚集到同一堂課內。使得授課老師煩惱該將內容偏重在哪一種學生身上。

只要有『COMI PO!』這個軟體
夢想說不定就可以實現

要是將重點放在已經會畫圖的人身上，那不會畫的人就跟不上來，反過來將重點放在不會畫的人身上，那會畫的人則會失去上課的意願。最理想的當然是一邊提升不會畫圖的人的基礎能力，又一邊讓會畫圖的人有東西可以學，但這種教學方式並沒有被確立，一定會有一方感到不滿。

——所以すがや先生試著想要解決這個問題。

是的。完全沒有畫過漫畫的人，是否能成長到可以自己繪製漫畫的等級，這是我想要了解的部分。美國大學也有配合學生等級使用不同教材，再加上個人教學的方式，聽說得到了很好的成果。讓我覺得漫畫或許就是須要這種教學方式。首先我對兩個8人的小組使用同樣的教材，一個由我來擔任講師，另一邊則是只給他們講義自修。調查哪邊效率比較好的時候發現，雙方並沒有差別。

既然沒有落差，那只要好好設計講義，應該就可以讓學生自己學習。更進一步的，也可以跟e-Learning這種線上學習配合，讓參加者自修。因此我就開了剛才所說的課程，請他們透過線上教學來畫漫畫。

——e-Learning的課程有展現出實際的成果嗎？

參加者真的是以非常快的速度來得到自信。另外，參加這個課程的人數大約有100人，也就是說我不須要親身教學，就可以照顧到這個人數。效率非常的好。讓人切身感覺到，這種通訊教育或許是最適合漫畫的教學方式。

——透過教學，是否有了解到初學者的傾向呢？

從問卷調查來看，大多數人都在分鏡的階段遇到最多問題。這果然是最困難的部分。要是重新規劃教學內容的話，我會特別著重於這個部分。

——相信對接下來即將使用『COMI PO!』的人來說，すがや先生的動畫會非常的有幫助。

是啊，請大家務必拿來參考。目前我正在將那個時候的內容寫成論文，閱讀漫畫的族群數量龐大，有些人會想要自己製作，也有不少人是以前畫過，或是想當漫畫家。我相信這個職業一定有在小學生最想當的職業一覽表之中。可是很遺憾的，中途遇到挫折的機率也不低。而原因大多都是因為畫圖不是一件簡單的事情。許多人一定都曾經覺得「要是我會畫圖的話」。只要有『COMI PO!』，這個夢想說不定就可以實現。這套軟體讓我感覺到了這種可能性。

（編輯部註：只有Excel的檔案是從外部輸入）

ComiPo!

USE COMIPO! : ver.1.10.00

PLOFILE

すがやみつる
Sugaya Mitsuru

1950年出生於靜岡縣。漫畫家、漫畫原作者、小説家。2005年以54歲的年齡入學於早稻田大學研究院e-School，2011年3月，以60歲的年齡修完同一大學人類科學研究生課程。代表作有『電子神童』『こんにちはマイコン』等等。在早期就注意到電腦網路，撰寫過許多相關書籍。

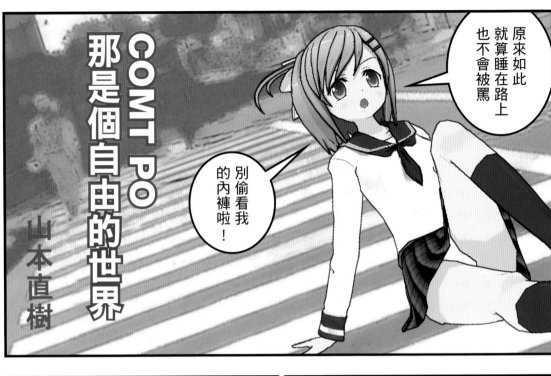

COMI PO
那是個自由的世界

山本直樹

只有在這裡才能夠看到山本直樹老師的『COMI PO!』作品!!

原來如此
就算睡在路上
也不會被罵

別偷看我的內褲啦！

大相撲！

春季賽事中止——！

就連天空也任我翱翔

繞地球一圈回來了！

先不管這個

山本直樹
NAOKI YAMAMOTO

漫畫家

——請問你用多少時間來完成這個作品？

山本　大約2小時左右吧。讓人很意外的，馬上就做好了呢。

——太厲害了！這是你第一次使用『COMI PO!』沒錯吧？

山本　是的，啟動之後摸著摸著，不知不覺就變成這樣了（笑）。

——2個小時的話，就代表1頁1個小時對吧？這真的是相當迅速。

山本　雖然說1頁1小時，但實際上還一邊找出用法，所以也包含了學習的時間。內容方面，則是框格這樣分割、角色用這個女生、仔細一看姿勢還不少，那就用這個好了……等等，以相當果斷的方式製作，沒有花時間盤算。

——在學習操作方式的時候，有遇到什麼困難嗎？

山本　能夠讓人用直覺來操作，真的是件很好的事情。就算是第一次使用『COMI PO!』的人，也會摸著摸著就自然的記住用法。用的時候我忽然發現，『COMI PO!』就好像是內建式合成器。內建式合成器讓人無須從零開始製作聲效，讓人可以直接用內建式合成材料之中，組合出獨特又好玩的東西。

對於『COMI PO!』內建的姿勢，我抱持著絕對不能按照開發者的意圖來使用的心態。比方說【第2格】的「大相撲」，其實是將椅子轉過來坐的姿勢。

——原來如此！

山本　第1頁【第3格】是「被打飛」的姿勢，【第4格】飛在空中的姿勢是從上方看下去的【打人】，並改變頭的角度。【第5格】是改變「抱人」的角度。第2頁【第1格】老師飛出去的樣子是將倒在地面的姿勢轉動，讓他看起來像是被打飛出去一樣。

——第2頁最後一格也很讓人在意

就像以前所販賣的Casiotone一樣。以前我曾經拿那個來玩，看怎樣才能發出最古怪的聲音。『COMI PO!』跟內建式合成器相當類似。重點都在於如何從內建材料之中，組合出獨特又好玩的東西。

——這真是創意的勝利。

山本　是讓人玩得很高興沒錯。一邊看著各種姿勢一邊想著「這個給人『大相撲』的感覺」或是「這看起來就像在飛一樣」「有沒有看起來像是坐在路上的姿勢」，以姿勢為優先來製作各個框格。抱持著，我要找出最古怪的姿勢！的心情（笑）。

——還準備有可以讓人看到內褲的框格呢（笑）。

山本　身為男生，當然會想要看到內褲。要是能用3D自由旋轉的話就更不用說（笑）。新技術在這方面是很重要的。一切都會從欲望開始。

——只要稍微改變一下角度，Comipo小妹就很容易春光外洩呢。

這個是將體育坐姿倒下來變成這樣。另外也改變脖子的角度，最後再把筆加上去。

（笑）。請問這個姿勢是怎麼製作出來的呢？

身為男生，當然會想要看到內褲
新的技術在這方面是很重要的

第1頁・第3格

第1頁・第4格

繞地球一圈回來了！

第1頁・第5格

先不管這個

第2頁・第1格

山本　就是說啊。第2頁的【第3格】【第4格】【第5格】不過是裙子飄一下馬上就看得到（笑）。

——重要的或許不是怎樣讓人看到，而是怎樣隱藏呢。

山本　想要讓人看不到的話，大概就只能使用俯視圖吧（笑）。

——不過竟然可以做出這麼多預設以外的姿勢，看來內建姿勢雖然還不多，但只要下功夫的話還是有發揮的空間呢。

山本　我也是這麼認為。姿勢會隨著改版越來越多，不過一定會有感到不夠用的時候。因此像這樣改變各種姿勢的角度跟方向，或許可以找出合用的姿勢也說不定。可以簡單轉動姿勢，我覺得這正是『COMI PO!』的優勢之一。

另一個優勢，是可以用感覺進行調整。覺得有什麼奇怪的地方，動一下就可以簡單的調整位置跟角度。比方說椅子跟桌子要是擺不好的話，只要用「應該是這樣吧～」個感覺稍微弄一下，就可以調整到好。這跟我平時製作漫畫時所做的事情相同，讓人感到非常的方便。

——另外，你是否有調整框格與框格之間的空白呢？

山本　我有改變框格的大小，並稍微調整框格與框格之間的間距。我個人喜歡左右的餘白少一點。平時所用的軟體是Super Paint，它就像是組合Paint系列的軟體跟Illustrator，因此在使用『COMI PO!』的時候可以用「把這邊這樣子，應該就會變成這樣」的感覺來操作。只要是用過Illustrator這些軟體的人，應該可以在2個小時左右就熟悉『COMI PO!』的用法。

──請問你是否在這之前就已經知道『COMI PO!』的存在。

山本　我是在竹熊（建太郎）先生的部落格上第一次看到『COMI PO!』，那是由他自己所製作的範例。上面寫說那是田中圭一先生製作的軟體，我想既然是圭一先生的話應該就錯不了。

──有人會說，用這種軟體製作漫畫很沒操守，請問山本先生對這方面有什麼想法嗎？

山本　多少會有點負面的感覺……覺得「要是能用『COMI PO!』製作漫畫的話就做給我看看嘛」(笑)。畢竟不是自己用手畫在原稿上面。不過我本身也一直都用電腦的繪圖軟體在作畫，因此對什麼操守上的問題，也沒有感到特別的強烈。

──『COMI PO!』是否讓你覺得有可能用在職業用途上嗎？

山本　應該可以用來製作分鏡吧。先用『COMI PO!』擺好大致上的姿勢，接下來只要看看著這個畫就行了。比方說第2頁【第4格】，我從來沒有用這個角度畫過講桌。今後若是3D道具越來越多，或許可以當作漫畫用的參考資料。對職業漫畫家來說，這或許也是用法之一。

第2頁·第4格

──這或許是相當不錯的用法。另外到是有相當多的意見表示，『COMI PO!』可以用來製作分鏡。

山本　我想也是。如果在用『COMI PO!』嘗試製作分鏡的時候出現有趣的創意，也可以直接就這樣製作成漫畫。

──『Morning』的總編輯以前曾經在推特說過，可以用『COMI PO!』來投稿他們的新人獎也沒有問題。

山本　如果真的投稿而得獎的話，想必會成為相當大的話題。況且今後說不定也會出現「我的第一部漫畫是用『COMI PO!』製作」的人也說不定。

──有可能會出現不會畫圖，但具備漫畫才能的人進入業界也說不定。

山本　對於非常喜歡漫畫，自己多多少少有在畫，或是以前畫過但因為不順利而放棄的人來說，請一定要試著用看看『COMI PO!』。這雖然有點像是在催促「用這個試著畫看看你想要的漫畫嘛」(笑)，不過對於不會畫圖的人來說，『COMI PO!』已經幫你準備好了圖，不如就用這個來試看看。

就這種觀點來看，『COMI PO!』的登場讓「因為我不會畫圖……」這種理由不再成立。而對於「沒有時間的人」也可以說「用『COMI PO!』的話不會花太多時間」(笑)。

製作出來的漫畫好不好看
全都得看自己的才能

作品好不好看，全都得看自己的才能。

——感覺就像是被人測試自己的才能（笑）。

山本　反過來說，如果腦中已經有構圖跟姿勢的話，就算是不會畫圖的人也能製作漫畫。構圖與構成的創意將會是問題的所在吧。比方說框格分割的均衡性。不過在使用時可以冒險性的嘗試各種構圖，真的是非常好玩。

——聽說在漫畫原作者之中，許多都是因為不會畫圖才改當原作者，要是能讓原作者來使用的話，應該會很有趣才是。

山本　這個主意相當不錯。雖然對幫他畫圖的人來說可能不是一件有趣的事（笑）。不過在討論內容的時候應該會很好用才對，比用字寫還要更加清楚。另外也有一些原作者會嚴格指定構圖，對這些人說「用看看『COMIPO!』如何？」來讓他們自己製作原作應該也會很好玩。這樣說不定能讓一些人露出馬腳（笑）。

——山本先生目前是用什麼樣的環境來製作漫畫呢。

山本　我用的是Power Mac G5，在Classic環境下使用OS9。繪圖軟體就像剛才所說的是16年前已經停止改版的Super Paint，如果是黑白的話，這是我用得最習慣的軟體，非常的方便。『COMI PO!』當然也不錯，但我真正想要對相關企業吶喊的是，來人快點把Super Paint移植到Intel Mac（Mac Pro）上面吧（笑）。

——對你來說是極為切身的問題（笑）。

山本　事關生死呢（笑）。只能給OS9使用，真的是非常的不方便。Power Mac相關的東西我都有買起來存放，但最近周邊器材越來越難找。到家電量販店去找繪圖版，也是只給Intel Mac使用的東西越來越多。必須要去找二手的才行。這真的是死活問題（笑）。

——與其尋找新的軟體，還是Super Paint比較好嗎？

今後背景跟小道具會被製作成資料庫！

山本　漫畫的99％都是由黑白所構成。而這個Super Paint的機能幾乎都是為了黑白所存在。光是這樣就已很足夠了，況且我也已經非常的習慣它，到現在才要轉換成Photoshop的話會相當的困難。似乎有很多圖層，好像相當麻煩。

——Super Paint沒有圖層概念嗎？

山本　感覺是綜合了Mac Paint這個Paint系列的軟體，跟Mac Draw這個Illustrator系的軟體。圖層有兩個，點陣圖層跟向量圖層。向量圖層不管要放多少物件都可以，這跟重疊無數的圖層應該很類似吧。

——所以你一直都使用著這個軟體。

山本　彩色、3D、影音的軟體一直都隨著時代更換，不過黑白靜止畫的技術在Super Paint已經齊全。所以我必須不斷重申，比起『COMI PO!』請更優先的出這個軟體吧（笑）。

—（笑）。這次的附錄有請山本先生製作背景，品質真的是讓人感覺非常的好。我們試著用『COMI PO!』以黑白的方式來將這些背景輸出後列印，簡直就像是你本人的背景輸出一樣（笑）。感覺很不可思議。請問這些背景是用什麼樣的環境來製作的呢？

這些是用自己拍攝的照片進行複寫，並以Photoshop來加工。版本4.0有點舊，不過機能已經全夠用了（笑）。

—如果能像這樣背景越來越多的話，表現上的可能性應該也能更加自由吧。

若是將背景全都灌到『COMI PO!』內，會降低運作速度，在網路上弄個倉庫，從那邊下載必要的種類……若是能有這樣的系統，應該會比較方便。這次附錄的背景都是黑白，要是有人自己上色，請務必與他人分享。不要只儲存在自己的硬碟內（笑）。

—原來如此。將背景製作成資料庫是吧。

我常常都會覺得，背景這類素材應該要有公開資料庫才對。商店街、學校，我一開始用Mac畫漫畫的時候，總是在想為什麼不能用打字機打文章那種方式來製作漫畫。比方說每次畫校園漫畫的時候，總是得畫一次校園風景對吧。每次遇到同樣狀況總是得一次又一次的畫出這麼多個校舍，未免也浪費太多時間了吧。

—要是有自己擅長的背景匯集在一起，背景種類就會無限大增加是吧。

當然的，也會有人覺得「要自己製作才行，背景也要有自己的風格」。可是對於常常使用普通學校跟大樓，店舖的人來說，不但可以減少很多麻煩，作業效率也能提高許多。

—這次使用『COMI PO!』，有什麼讓你覺得「希望可以這樣」的地方嗎？

首先是希望可以盡早推出Mac版。我所使用的是Mac，用『COMI PO!』進行製作時得借用我兒子Windows版的電腦。使用Mac的族群之中當然也會有人希望可以使用『COMI PO!』，請務必推出Mac版。

—姿勢跟角色，還有機能方面呢？

詳細要講的話當然會有許多細節，不過相信表情跟姿勢都會越來越多，讓人可以期待將來的發展。另外也覺得與其對小細節挑剔，不如自己操作越來越複雜的話，很有可能會讓誰都可以製作漫畫的『COMI PO!』的這個基本原則瓦解掉。以簡單使用為標語的軟體，要是賦予使用者過多的機能，應該也沒有什麼好處。

—確實是如此。

因此我覺得重點應該放在純粹性的增加小道具跟姿勢，還有背景的數量。以現在的格式，姿勢不管增加多少，使用上應該都不會有困難。

附錄的背景圖像

當然如果是多到上千種的話，光是找出想要的姿勢就得花上一番勞力吧（笑）。

所以就像我剛才所說的，在網路上共享資源會是最好的方法。要是能有個像是倉庫的伺服器，跟大家共享各種角色跟素材的話，應該也會出現想要使用這個資源而來使用『COMIPO!』的人。出入自由的倉庫應該會是個好主意。

──很讓人期待角色的種類會怎麼增加。

山本　這也是樂趣之一。一開始接觸時果然還是讓人覺得「（角色）怎麼來讓人期待的地方之一」。不過要是能有爺爺或奶奶，男女老幼各個種類的話，應該就可以光靠這些角色來製作許多類型的漫畫。

其他則是希望角色的視線看向哪裡可以更加清楚。或是追加可以讓人變更眼睛，特別是瞳孔大小的機能。目前角色瞳孔部分太大，白色部分太小，往上看或往旁邊看的時候很難有明確的不同。這方面應該會在將來追加許多不同種類的眼睛來改善吧。

──追加各種服裝跟道具也是讓人期待的地方之一呢。

山本　工廠的作業服或是特勤隊的制服，種類越多當然就越是有趣。

──若是能用Comipo小妹的臉配上工業用的作業服確實是相當好玩（笑）。

山本　要是能有手槍或獵槍的話，我在畫『RED』的時候會很方便的說。古老款式的車子，硬鋁盾牌，只是用途相當有限就是了（笑）。

ComiPo!

USE COMIPO! : ver.1.10.00

PLOFILE

山本直樹（YAMAMOTO NAOKI）
1960年出生於北海道。漫畫家。出道作是84年以森山塔的名義所發表的『ほら、こんなに赤くなってる』。有『Blue』『あさってDANCE』『Believers』等多數代表作。2010年以『RED』得到第14次文化局Media藝術祭漫畫部門佳作。

PART 4

KEIICHI TANAKA's COMIC Lecture

田中圭一的漫畫講座

本單元將由田中圭一老師來教你框格分割與心理描寫等，
職業漫畫家 身傳 的漫畫演出手法。
學會這些技巧，來為表現上的自由開創出另一 天！

田中圭一的
漫畫講座

第1格的呈現方式

01

用遠景來呈現角色位置
與風景等整體的狀況

在此將為漫畫初學者介紹「如何繪製漫畫」等，製作漫畫時的一些基本原則。在『COMI PO!』開始販賣之後，許多作品被發表在各種媒體上，同時讓我們發現到了一些事情。最常看到的，是單純將角色直接拖放到框格內，並加上對話框就完成一個框格的作品。這種作品的數量超出我們的預期。

也就是說，『COMI PO!』內建有3D角色模型，讓使用者可以自由變更表情跟姿勢，但有相當多的玩家都沒有活用到這些機能。這實在是非常的可惜。我們由衷希望大家能夠更加活用這些機能，讓自己的漫畫「更有魅力」。

3D角色也需要可以活用更可愛的角度，或是看起來更加帥氣的姿勢，身為開發者，我們切實希望使用者能各自找出屬於自己的角色魅力，並在此提供相關說明與協助。

首先將介紹一些可以幫助初學者的要點。比方說在4格漫畫的場合，第1格

就像仲村みう小姐所製作的範本一樣，可以用遠景來清楚呈現角色位置。當然這並不是絕對性的規定，也不具強制性，只是在故事一開始呈現出整體的舞台，讓讀者掌握角色位置跟整體狀況，是漫畫演出中相當重要的基本原則之一，還不熟悉漫畫製作的讀者，請切記這點。

角色配置方式

02

漫畫的基本原則
不讓角色站的位置反轉

以這個原則為前提，在第1格呈現出整體狀況之後，第2格以後絕對不可以突然改變角色所面對的方向。請看【範

範例1

例1】與【範例2】。兩者的第1格都將Comipo小妹放在左邊，小要放在右邊。【範例1】的第2格為特寫，站在左邊的Comipo小妹往右（從Comipo小妹的觀點來看往左）看著某人說話，這讓我們知道兩人的位置跟第1格相同。第3格的小要也是一樣。

反過來在【範例2】之中，兩人在第2格與第1格所站的位置相反。【範例2】的這種突然性的反轉，違反漫畫的標準原則，除非是刻意性的演出，否則要盡可能的避免。

更進一步來看，【範例2】第2格這種左右位置反轉感覺，就好像是攝影機的位置突然移動到角色後方，有可能會讓讀者感到混亂。也就是說從後方拍攝的攝影機，突然變成從正面拍攝的人以為是兩人突然轉過身來。

範例2

若是要讓讀者覺得兩人轉身的話，這

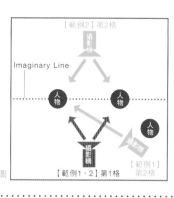

【範例2】第2格
Imaginary Line
人物　人物　人物
攝影機
【範例1、2】第1格　【範例1】第2格

Imaginary Line的概念圖

抽象背景的用法

03

PART 4_ KEIICHI TANAKA's COMIC lecture

位置反轉的錯覺。

以讓攝影機越過這條線，避免形成角色

「Imaginary Line（假想線）」，不可

這個規則在電影用語中被稱為

心閱讀。

化，可以維持場景的連續性，讓讀者安

基本原則之一。攝影機不要有太大的變

【範例1】這樣的排列，是漫畫不變的

角度，避免改變角色站的位置。因此像

方向持續會話的話，則必須固定攝影機

樣當然沒有問題。若是要讓兩人朝同一

明確畫出位置關係，還有另外一個好

處。請看【範例3】。Comipo小妹與

小要同樣走在教室內。位置關係也跟

【範例1】【範例2】一樣，從第1格

可以看出Comipo小妹位於左邊並走在

前面，小要則在後面位於右邊。

在第1格了解到這些情報之後，接下

來就算使用抽象性的背景，讀者也知道

說「這裡是教室」。而這樣講雖然不大

好，不過只要在第1格說明清楚狀況，

接下來的背景就可以有某種程度的偷懶

（笑）。

在此使用抽象背景，可以維持兩人走

在教室內的景象，並讓讀者感受到兩人

以和諧的氣氛正在講話。對於不擅長有

效使用抽象背景的人來說，只要在一開

始讓讀者了解角色位置之後再來使用，

接下來就可以省略背景

在一開始呈現位置關係

範例3

就可以避免讓讀者對地點跟位置產生誤

會，並充分發揮抽象背景的效果。

更進一步的，【範例3】的第1格是

在夕陽的教室之中。這樣有固定時間的

效果。告訴讀者第2格跟第3格都發生

在夕陽的教室內。

另一方面，若是下一格要轉換場景的

話，請一定要加上新地點的背景。經過

第1、第2、第3格，並在第4格插入

哲久同學在跑的樣子，就是更換了地點

與時間。也就是從這格開始轉換場面，

變成是哲久同學的故事。在第1格加入

場所與時間的情報，同時也可以讓讀者

較為容易的了解到時間與地點的變化。

範例4‧1

輸入台詞

範例4‧2

輸入台詞

輸入台詞

PART 4
KEIICHITANAKA's COMIC lecture
田中圭一的
漫畫講座

應用攝影機角度

04

越過假想線

什麼時候必須

就原則來說不可以讓角色反轉，但在故事發展時，一定會遇到必須要讓角色反轉的場面。讓我們來看一下此時的演出方式。

【範例4‧1】跟【範例4‧2】的第1格與【範例3】相同。若是在Comipo小妹講完之後換成小要講話，配置可以跟【範例3】一樣無妨。但如

果是第1格跟第2格都由Comipo小妹來發言的話，就像【範例4‧1】一樣Comipo小妹轉動了180度，讓兩人的位置關係交換。為了讓讀者更清楚認識到這個位置轉換，我們可以先插入一格遠景。成為【範例4‧2】這樣。

這樣不光是告訴讀者第1格與第3格的位置關係相同，Comipo小妹在第2格已經稍微朝向左邊，因此像第3格這樣整個轉向反方向的構圖也可以成立。

雖然連續了兩格，但只要像這樣配置框格來改變臉所面對的方向，就算Comipo小妹所面對的方向反轉，也不會給人不自然的感覺。

台詞的配置方式

05

如何配置台詞
來維持良好的均衡性

了解怎麼呈現位置關係之後，接下來是對話。請看【範例5】。許多人以『COMI PO!』製作漫畫時，都會以兩個角色的對話來發展劇情，而不知為何，常常可以看到像第2格這樣，兩人都朝向正面的配置方式。

如果想要呈現這樣，讓兩人正在講話的氣氛，至少要像第1格這樣，讓兩人擺成面對面的角度。這個意圖其實是想要讓兩人面對面，可是如果實際上面對的話，必須讓兩人都轉成側面。這樣會讓讀者看不到角色的臉，所以才會採取像第1格這樣的手法。可以說是漫畫特有的，敷衍性的表現手法之一。

光是將角色擺成這個角度，兩人看起來就會像是面對面一樣，常常將角色擺成第2格這樣的人可以多加注意一下，讓角色身體的方向呈現這樣的角度，以創造出兩人正在講話的氣氛。

接下來是讓讀者閱讀對話框的順序，一般來說會像【範例6】這樣，右邊為

範例7

範例6

範例5

第1句台詞，左邊為第2句，按照對話的前後順序來擺放，但也有人為了故事走向而放成反的。

確實，有時會遇到必須將對話框擺成第一句在左，第二句在右。讓讀者先看到小要的台詞，將越谷老師的台詞挪後。

將對話框擺成【範例7】第1格這樣，可以解決這個問題，不過這樣看起來並不舒適。

為了避免這種不太漂亮的排列方式，最簡單的方法是使用遠景，並讓對話框產生高低差。不過這種方式不大適合4格漫畫使用（笑）。像【範例7】這樣排列，致少可以讓小要的台詞成為第1，越谷老師成為第2。

另外也有讓對話框交錯的作法，但基本上要盡可能避免讓對話框的尾端交叉。想要讓左邊的人先講，右邊的人回應的話，最好的方式是改變角度。特別是俯視型的遠景可以讓人看清楚整體狀況，要改變對話框順序時，遠景是相當方便的選擇。

最後請看【範例7】的第3、第4格。像第4格這樣人物後方有空間的場合，許多人都會將對話框放在這裡。這或許讓人覺得理所當然，但若非意圖性的演出，否則最好不要這樣子擺。人物前方的空間太窄，會給人心理上的壓迫感，就構圖來看也不好看。像第3格這樣比較理想。

田中圭一的漫畫講座

如何描繪角色心理

06

用框格的分割與角度來強調角色心理

接下來讓我們介紹一些比較高等的技巧。首先是角色的心理描述。

比方說要表現低沉或孤獨感，在這個場合要盡量避免使用特寫。像【範例8】第2格這樣「使用遠景」，可以突顯出孤獨感。此時必須注意的，是如何確保空間。跟第1格相比，第2格更能夠演出強烈的孤獨感。像第3格這樣擺成特寫的話，演出效果則比較薄弱。另一方面第2格則是上面有空間，人物位於低處的構圖，這樣可以讓人了解到心理狀態並不尋常。構圖不同，所呈現的心理狀況也會不同。

再來則是將解說如何表現喜樂的氣氛。在這個場合，特寫絕對會有比較好的效果。像【範例9】這樣用特寫一口氣讓人看到表情，可以更加突顯角色表情所形成的氣氛。反過來讀者大多會從遠景之中直覺性的感受到孤獨感，要是在高興的時候使用遠景，將很難形成喜悅的氣氛。【範例10】讓人感到有點空虛。

範例8

範例9

範例10

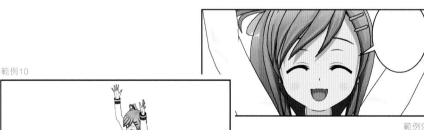

漫畫符號的用法

07

自由自在地使用漫畫符號
拓展漫畫表現上的自由

不知大家都怎麼使用漫畫符號。對於首次製作漫畫的人來說，漫畫符號或許是最難理解的部分也說不定。沒有製作過漫畫的人，或許會覺得只要有姿勢跟表情就足以構成漫畫，忽略了漫畫符號的重要性。比方說【範例11】雖然有一句「我真高興」，但若是加入漫畫符號，意思就有可能不同。因為流汗的關係，給人僵硬的感覺。光是加上這個漫畫符號就變成了「糟糕，我得假裝高興才行」的氣氛。

範例11

在〔笑容〕的表情之中，內建有內心複雜的笑容，像【範例12】一樣選擇這個表情的話，可以成為假裝附和對方的笑容。增加角色演技的深度。

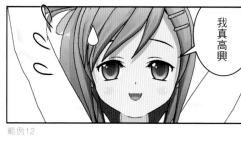

範例12

關於漫畫符號，只能說請盡量嘗試各種不同的符號，加上去看看氣氛是否改變。相信這樣可以讓你在短短幾分鐘之內，了解到漫畫符號所帶來的效果。

另外再舉一個例子。比方說想要誇張的表現一個角色的表情。請看【範例13】的Comipo小妹。喜歡的人突然跟自己講話，或是被人說中心中想法的時候，光是加上這個漫畫符號，就可以誇張的表現給讀者知道。

以前在赤塚不二夫老師的漫畫之中，感情基本上都表現的相當誇張，並且偏離應有的造型。這是因為漫畫的文法在那個時代尚未成熟，要是不誇張到那種程度，有些細節難以讓讀者理解。漫畫符號發展至今已經有一套固定的用法，要是能夠好好使用的話，可以讓生氣的人看起來更加生氣，害羞的人更加害羞，使作品更加生動。

範例13

範例14

我…

我喜歡妳

範例15

PART 4_ KEIICHI TANAKA's COMIC Lecture

分割框格的方法

08

分格框格時要注意

框格×秒數

分割框格時必須要意識到「框格大小與時間成正比」。在【範例14】中，哲久同學即將說出重要的台詞，第1格尺寸最小，第2格次之，第3格最大。假設讀者看著第1格的時間為1秒的話，3倍大的框格就是大約3秒。這種思考方式可以讓你比較清楚的判斷，框格大小該怎麼分配。假設以框格大小乘以秒數來計算，那麼很自然的，劇情高潮等想要讓讀者看久一點的部分，就必須採用較大的框格，這是分割框格的基本法則。

另外還有一個希望大家可以記住的技巧，那就是將角色配置到框格外面。

接下來的內容，是給已經使用『COMI PO!』自己製作漫畫到某種程度的讀者。熟悉『COMI PO!』到某種程度之後，將無法滿足於內建好的框格分割範例，想要由自己來分割框格。讓我們看看在這個場合，應該怎樣的來分割框格。

『COMI PO!』內建有這個機能，請務必嘗試看看。在製作扇頁時也能派得上用場。

請看【範例15】，比方說有位女同學用「你們聽我說」的感覺跑進教室。框格內是一般教室內的風景，而另外則準備有女生跑步的框格，重疊在教室的風景上。用這種合成方式，可以一邊構圖產生魂力，一邊將角色的情報與教室的情報融合到1頁之中。在必須引人注目的扇頁、或是一開始的前幾頁上，可以使用這種構圖來讓人想要繼續看下去。

範例16

PART 4．KEIICHI TANAKA's COMIC Lecture

09

更高度的技巧

學會各種演出方式
擴展漫畫表現的自由

最後介紹兩個可供上級者使用的技巧。請看【範例16】。這是漫畫常常使用的手法之一，一邊用遠景來呈現整體的構圖與位置關係，一邊將這個場面的特寫呈現在另一個框格內，讓讀者同時也可以清楚的看到表情。也就是用一幅

畫同時呈現兩種情報。跟上一頁所介紹的，將角色放在框格外的技巧有相似之處。

一般來說，我們必須在遠景與特寫兩者之間做出選擇。選擇特寫的話讀者就不知道人物的位置關係，選擇遠景的話就看不清楚人物表情。而這正是可以兼顧兩者的技巧。

最後則是使用透明框格的技巧。【範例17】是將別的角色的嘴巴，重疊到眼睛閉起來的角色上。在重疊上去的框格內有著表情為笑容的角色。將角度調整為特寫，並旋轉180度。將框格縮

小，直到只剩下角色的嘴巴，最後將框格外框透明化。活用這個技巧，可以自己彌補不足的表情。透明框格內不一定是角色的表情，也可以是姿勢或各種其他物體，應用範圍很廣。請務必學會這個技巧，創造出自己覺得不足的部分。

範例17

山本直樹
原創背景集
CD-ROM for Windows

超簡單
漫畫製造機
山本直樹原創背景集
© Naoki Yamamoto 2011
CD-ROM for Windows
本光碟為隨書贈品，不得轉售
瑞昇文化

完全重現山本老師的漫畫世界！

本書附贈的CD-ROM之中，收錄有漫畫家‧山本直樹老師所製作的原創背景集。可將黑白原稿拿來直接使用，以山本直樹風格的漫畫為目標，也可以自己上色來製作合成背景，要怎麼使用都由你來決定！ 另外收錄有動畫師‧伊魔崎齋老師的彩色範本，想要學習怎麼上色的人也不用擔心。

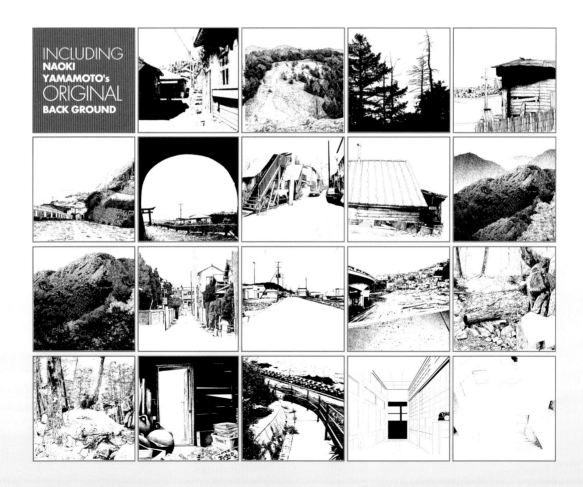

INCLUDING
NAOKI
YAMAMOTO's
ORIGINAL
BACK GROUND

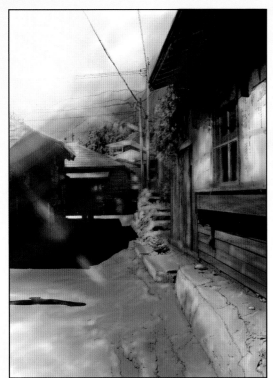

彩色範例1

彩色範例2

CG 插畫特訓班

18.2x23.4cm　　244 頁
彩色　　　定價 420 元

　　本書介紹 Paint Tool SAI & photoshop 這兩套功能強大的軟體操作技巧，教導如何將這兩套軟體整合運用。熟練本書技巧後，即可大大地拓展你在製作 CG 插畫時的表現範疇。

　　書中示範多種插圖風格，例如：動畫卡通式的上色法、電玩風格的上色法等…，並一個步驟一個步驟的詳細解說，從製作線稿到清稿、上色的方式、加陰影＆如何打造立體感、以及最後的背景繪製技巧到加上效果營造出氣氛…。

　　若你心中有「想將插圖畫得更美」、「想從電繪初學者晉升中級插畫者」等諸如此類的願望，那麼本書一定對你有所幫助。

極致版 3D 人物建模材質專業技法

21x28.4cm　　160 頁
彩色　　　定價 680 元

　　本書是根據不同的主題，從亞洲銷量最大的電腦繪圖雜誌──《CGWORLD》中節選出相關文章，再彙編而成的書籍。從最基本的人體結構比例到皮膚質感，以及各種不同年齡性別該有的特徵，乃至於服裝配件設定全部網羅其中，利用建模與素材等 3D 技巧，教你將想像中的人物具現出來。書中邀請 3D 領域中的專業人士，分享他們的創作技巧與心得，再搭配鉅細靡遺的文字及圖片按部就班一一解説，淺顯易懂！讓你一窺電腦繪畫中「3D 人物製作」的奧妙，進而輕鬆自在徜徉人物製作世界！

漫畫人物骨架＆姿勢

21x25.7cm　　88 頁
單色　　　定價 280 元

繪師必修，基礎人物骨架 14 堂課

　　你畫的人物是否永遠只停留在臉部，沒有身體？就算畫了身體，還是覺得好像怪怪的，但又説不出個所以然來，如果你有以上的問題，請一定要參考本書。

　　任何事，只要你想成為箇中高手，一定要不停的練習基本功！準確把握人物比例，人物動態要合理。 以後不論畫什麼都再也難不倒你！

瑞昇文化　http://www.rising-books.com.tw　購書優惠服務請洽：TEL：(02) 29453191　或 e-order@rising-books.com.tw

TITLE

超簡單 漫畫製造機

STAFF

出版	瑞昇文化事業股份有限公司
編著	太田出版
譯者	高詹燦　黃正由
總編輯	郭湘齡
責任編輯	黃雅琳
文字編輯	王瓊苹　林修敏
美術編輯	李宜靜
排版	靜思個人工作室
製版	明宏彩色照相製版股份有限公司
印刷	桂林彩色印刷股份有限公司
法律顧問	經兆國際法律事務所　黃沛聲律師
戶名	瑞昇文化事業股份有限公司
劃撥帳號	19598343
地址	新北市中和區景平路464巷2弄1-4號
電話	(02)2945-3191
傳真	(02)2945-3190
網址	www.rising-books.com.tw
Mail	resing@ms34.hinet.net
初版日期	2012年9月
定價	350元

國家圖書館出版品預行編目資料

超簡單漫畫製造機／太田出版編著；高詹燦，黃正由
譯. -- 初版. -- 新北市：瑞昇文化，2012.08
112面；18.2 X 25.7 公分

ISBN　978-986-5957-19-3 (平裝)

1. 漫畫　2. 繪畫技法　3. 電腦繪圖

947.41　　　　　　　　　　　　　　101015612